LES
ACTEURS FRANÇAIS

AVERTISSEMENT

Les Chansons que contient ce recueil ont été faites sur des MOTS tirés au sort et chantées au banquet annuel (dit BANQUET D'ÉTÉ) qui a eu lieu le vendredi 18 juin 1886, chez M. ORY, restaurateur, 10, avenue du Bois-de-Boulogne.

TOUS DROITS RÉSERVÉS

LES
ACTEURS FRANÇAIS

CHANSONS

PAR

LES MEMBRES DU CAVEAU

———•❧•———

PARIS
E. DENTU, ÉDITEUR
GALERIE D'ORLÉANS, PALAIS-ROYAL
—
1886

LES ACTEURS FRANÇAIS

CHANSONS

ALLOCUTION DU PRÉSIDENT

L'art dramatique a des accents
Qui, toujours, nous pénètrent l'âme,
Quand de son feu jaillit la flamme
Sous des interprètes puissants.

A ces derniers rendons hommage.
Dès la plus haute antiquité,
Ils ont traversé, d'âge en âge,
La grandeur et l'indignité.

Chez les Grecs, on voyait l'acteur
S'élever jusqu'au rang suprême ;
Et c'est ainsi qu'Aristodème
De l'État fut ambassadeur.

Ce n'était pas de même à Rome :
Dernière dégradation !
L'acteur y perdait son rang d'homme
Et n'était plus qu'un histrion !

Mais devant le stupide affront,
En tout temps, le bon sens proteste :
L'acteur Roscius devient et reste
L'intime ami de Cicéron.

C'est ainsi, malgré la sottise
D'un Zoïle qui l'en blâma,
Que Napoléon sympathise
Avec son vieil ami Talma.

La République eut le bonheur,
— Tant pis pour qui cela chagrine, —
D'oser placer sur la poitrine
De l'acteur le signe d'honneur.

Et d'ailleurs lorsqu'une carrière
A pu voir en elle surgir
Avec un Shakespeare un Molière,
Qui donc oserait la flétrir ?

 CHARLES VINCENT,
 Membre titulaire, président.

ACHARD.

Air de *la Treille de sincérité*

Celui qu'ici je vous présente
Fut, naguère, un charmant acteur,
Doué d'une verve entraînante ;
Chacun admirait son ardeur,
Son jeu facile et sa rondeur.
Chanteur, en outre, inimitable,
Pour interpréter les chansons,
De sa voix le timbre agréable
Modulait les plus heureux sons.

Esprit comique
Et sympathique,
Achard, par son air jovial
Et son talent original,
Fit florès au Palais-Royal.

Un enfant apporte la joie
Dans un hymen que Dieu bénit :
D'un ouvrier tisseur de soie,
En l'an du Christ mil huit cent huit,
Ce fut à Lyon qu'il naquit.
Jusqu'à vingt ans, près de son père,
Compagnon dans son atelier,
En rêvant un sort plus prospère,
Il travailla sur le métier.

 Esprit comique, etc.

Ce fut sur un petit théâtre
Qu'Achard commença tout d'abord.
Bientôt de la scène idolâtre,
Réalisant ses rêves d'or,
En province il prit son essor.
Pendant cinq ans, de ville en ville,
Obtenant des succès certains,
Il trouva la route facile
Pour arriver aux Célestins (1).

 Esprit comique, etc.

(1) Théâtre de Lyon où l'on jouait le mélodrame et le vaudeville.

L'amitié, vertu souveraine,
Si féconde en soins infinis,
Le fit débuter sur la scène
Du Palais-Royal à Paris
Dans l'œuvre d'un de ses amis (1).
Sa réussite fut complète ;
Le public, auquel il plaisait,
Dans *le Commis et la Grisette*,
L'acclamait avec Déjazet.

 Esprit comique, etc.

Lorsqu'il créait un personnage,
Sans le flatter ni l'amoindrir,
Il prenait le ton, le langage
Du sujet qu'il voulait saisir,
Toujours certain de réussir.
Peignait-il noblesse ou roture,
Grandeur ou trivialité,
C'est en imitant la nature
Qu'il atteignait la vérité !

 Esprit comique, etc.

(1) Pièce en un acte de L. Labit, auteur lyonnais.

Dans *Farinelli*, remarquable
Par le charme et par l'enjouement,
Achard fut encor préférable
Dans le rôle heureux et charmant
De l'*Aumônier du Régiment*.
Mais surtout, règle générale,
Le rire et la joyeuse humeur
Ne cessaient d'envahir la salle
Pendant *Titi-le-Talocheur* !

 Esprit comique, etc.

Parmi tant de pièces nombreuses,
Franchement, je voudrais pouvoir
De ses créations heureuses
Vous citer tous les noms ce soir,
Pour vous prouver mon bon vouloir.
Mais, hélas ! en vrai trouble-fête,
Le temps, contraire à mes désirs,
A chassé de ma pauvre tête
Les cheveux et les souvenirs.

 Esprit comique, etc.

Mais, néanmoins, pour cette histoire,
Si l'esprit n'a rien inventé,

Le cœur a gardé la mémoire
De l'ami qu'en réalité
J'aimais avec sincérité.
Jadis, par lui, dans mon enfance,
Au théâtre j'avais accès ;
J'ai conservé la souvenance
D'avoir vu ses premiers succès.

 Esprit comique
 Et sympathique,
Achard, par son air jovial
Et son talent original,
Fit florès au Palais-Royal.

<div style="text-align:right">

MOUTON-DUFRAISSE,
Membre titulaire.

</div>

ARNAL

—

AIR *de Calpigi*.

Cet acteur vraiment drôlatique
A qui la foule sympathique
A fait autrefois tant d'accueil,
Cet acteur, dis-je, en un recueil
De jolis vers que, sans orgueil,
De « boutades » il qualifie,
Nous donne sa biographie ;
Et de ce texte original
Je me sers pour chanter Arnal.

« Ma naissance n'a rien d'illustre,
Dit-il, ne brille d'aucun lustre
Ou militaire, ou financier ;
En un mot, voici mon dossier :
Je suis le fils d'un épicier.

Mon père, au su du voisinage,
Faisait assez mauvais ménage
Avec ma mère... qu'il quitta,
Et là, tous deux, il nous planta. »

« Très pauvre, d'aller au collège
Je n'ai pas eu le privilège ;
Gratis, et du mieux qu'il pouvait,
Un frère ignorantin m'avait
Enseigné le peu qu'il savait.
A treize ans, je m'engageais comme,
Comme soldat du roi de Rome ;
Puis, tirailleur, je combattis
Les alliés, près de Paris. »

« Après l'Empire, en bonne forme,
Je pris congé de l'uniforme.
Mais, pour vivre, il faut un métier ;
J'entrai donc dans un atelier,
En qualité de boutonnier.
Le dimanche, jour de goguette,
Au lieu d'aller à la guinguette,
Je passais mon temps chez Doyen,
Rêvant d'être comédien. »

« A l'opéra, la comédie,
Je préférais la tragédie;
J'aspirais au sort des acteurs
Faisant frémir les spectateurs,
Ou leur faisant verser des pleurs.
Un jour (ah! pour moi quelle date!)
Un jour, je jouais Mithridate;
Le public, en voyant mon nez,
Rit à ventres déboutonnés. »

« Mon succès dans l'emploi tragique
Me vouait au genre comique.
Je me présentai chez Brunet,
Et, reçu dans son cabinet,
Je lui dis ce qui m'amenait.
Mon air niais le fit sourire;
Bref, à mes vœux semblant souscrire,
Il dit, d'un ton des plus moqueurs :
— « Je vous engage... dans les chœurs. »

« Dans les chœurs! Sapristi! choriste!
Moi qui visais au rang d'artiste!...
Je me résigne, en soupirant,
Et suis, cinq ou six mois durant,
Aux Variétés, figurant.

Un soir, j'eus quelques mots à dire,
Et, comme assez bien je m'en tire,
On m'octroya l'emploi scabreux,
L'emploi scabreux... des amoureux. »

Là finit sa biographie
Qu'Arnal un peu trop simplifie.
C'est à moi de la compléter
Et, sur lui, je vais raconter
Tout ce que j'ai pu récolter.
Grâce à Duvert, à Mélesville,
Il signe avec le Vaudeville
Un engagement. — Et c'est là
Que son talent se révéla.

Très fantaisiste et des plus drôles,
Il plaît, il brille en tous ses rôles :
Les Gants jaunes et *le Poltron*,
Heur et Malheur, à son renom
Chacun d'eux ajoute un fleuron.
N'oublions pas, dans cette liste :
Monsieur Galochard, *l'Humoriste*,
Le Mari de la Dam' de chœurs...
J'en passe encore, et des meilleurs.

Mais un autre titre de gloire,
Messieurs, s'attache à sa mémoire :
Membre associé du Caveau,
Avec les maîtres de niveau,
Il y cueillit plus d'un bravo.
Comme ami de la chansonnette,
Comme artiste et comme poète,
D'un applaudissement final
Saluons donc le nom d'Arnal !
Acclamons tous le nom d'Arnal !

<div align="right">

Léon GUÉRIN,
Membre associé.

</div>

BEAUVALLET

Air : *Mon père était pot.*

Le sort a jeté Beauvallet
 A mes vers en pâture ;
Certe, un acteur si *beau valait*
 Un chanteur d'encolure ;

Ma muse toujours,
Même en ses beaux jours,
De grands élans fut sobre
Je dirai donc qu'il
Naquit en l'an mil
Huit cent un, treize octobre

Son père habitait Pithiviers,
Aux terrines parfaites
(On en fait de tous les gibiers,
Mais surtout d'alouettes).
Il rêva pour lui
La peinture à l'hui-
le, disant : « Pas de doutes !
» Mettons-le « rapin »,
» Quand il au*ra peint,*
» Il vivra de ses *croûtes.* »

Mais il comptait sans le gamin,
Dont bientôt la palette
Devait par dessus le moulin
Faire la pirouette;

Ainsi que tableaux,
Chevalet, pinceaux.
Dès son adolescence,
Le drôle avait pris
L'huile en mépris
Et même... *à dos l'essence!*

Grâce au timbre pur de sa voix
Tonitruante — énorme,
Des vers qu'il récitait parfois
Il grandissait la forme.
Chacun, à l'envi
L'écoutant — ravi,
Disait : Quelle fortune !
Aux Français je vois
Qu'une telle *voix*
Lui doit en ouvrir une.

Au Conservatoire, où Saint-Prix
Le fit entrer sans peine,
Il remporta le premier prix ;
Puis il eut cette aubaine

D'être à l'Odéon
Pris pour tout de bon :
Il y joua Tancrède ;
Le succès qu'il eut
Dans ce beau début,
Fut splendide au*tant qu'*raide.

Quand de l'Odéon, fugitif,
A l'Ambigu-Comique
(*Comique ?...* un qualificatif
Qu'avec peine on s'explique)
Sa voix résonna,
Chacun frissonna,
Il captiva la foule.
Cocott's au foyer,
Goss's au poulailler,
Eurent... la chair de poule !

Aux « Français », qui l'avaient jugé
Quantité négligeable :
Trente ans de bravos l'ont vengé
D'un oubli regrettable.

Rachel et Ligier,
Maubant et Régnier,
Lui donnant la réplique,
Il nous à ravis
Des charmes exquis
De sa muse tragique.

N'oublions pas, en terminant,
Cette page d'histoire
Qu'il eut, comme auteur éminent,
D'autres titres de gloire.
On a, — de sa main,
— Un drame : — *Caïn;*
Les Trois jours; — *Robert-Bruce;*
Le dernier des A-
bencérages. — Là
S'arrête mon astuce !

CHARLES QUESNEL,
Membre associé.

BOCAGE

Air : *Non licet omnibus adire Corinthum*

Jamais en son beau temps, je n'ai connu Bocage,
Mais j'ai pu l'applaudir assez pour en parler ;
Ce grand comédien méritait davantage
Qu'un mot spirituel plein de laisser-aller.
Quand on rivalisa de gloire avec « Lemaître »,
Qu'on a rendu ses pairs et ses aînés jaloux,
Même chez la Chanson, on a droit de paraître
Parmi les plus fêtés, j'en appelle à vous tous.

Le vingt brumaire, an huit, première République,
Pierre-François Touzé (1) vint au monde à Rouen ;
Ouvrier dès l'enfance, une arrière-boutique
Tout le jour le voyait tisser, jamais jouant.

(1) Le père Touzé, toilier, avait pour surnom Bocage.

Celui qui fut « le pauvre *Antoine* et *Diogène* (1), »
Le vaillant combattant qui jamais ne tombait,
Plus que le philosophe avait connu la gêne :
A treize ans, il savait à peine l'alphabet.

Fils d'un humble toilier, né plus que misérable,
Il ne put recevoir aucune instruction ;
Mais Dieu l'avait doué d'un courage admirable,
Savoir ! Être quelqu'un ! fut son ambition.
Tout seul, en un seul jour, l'enfant apprit à lire ;
Il faillit en mourir !... Messieurs qu'en dites-vous ?
Cette volonté-là valait plus qu'un sourire ;
Elle a droit au respect, à l'estime de tous.

Ses nuits vont lui servir à peupler sa mémoire ;
Tout lui semblera bon, tel livre que ce soit !
Quand la muse en ses mains jette son répertoire,
Corneille avec Molière ! O *fiat lux !* Il voit !
Son instinct a parlé ! — Dans la ville cruelle,
Seul, à pieds, en sabots, il arrive au hasard,
Veuf des quelques écus que la main maternelle
Avait donnés ; — pourtant, rêvant de gloire et d'art.

(1) *Riche et Pauvre* (Souvestre), *Diogène* (F. Pyat).

Il nous faut dégager du temps, de la distance,
Ce qui fut vérité, parmi beaucoup d'erreurs,
D'un oncle épicier la seule indifférence,
Les essais, les rebuts, les chagrins, les douleurs ;
Sixième clerc d'avoué, commis greffier, l'histoire
D'un habit bleu barbeau, d'un jaune pantalon,
Doublant son insuccès dans le Conservatoire...
Et la mort bourdonnant en lui comme un frelon.

Il débute aux Français : — Échec ! — Un peu plus sage,
Il frappe à Bobino, mais on ne l'admet pas !
Il faut pourtant qu'il joue et progresse ; il voyage :
On le trouve mal fait, outré, commun ! — hélas !
Toi, qui seras *Lancastre*, et puis l'*Homme du Monde*,
Falkland, après Talma ; — D'*Alvimar*, — *Antony*,
Dis-nous que le bon sens dans la critique abonde,
Et qu'on devient dieu, même ayant été honni !

Ayant beaucoup souffert, tu finiras ta vie,
Vieilli par le chagrin, plus que par l'âge ; mais,
Tes successeurs chétifs te porteront envie,
Sans atteindre ton rang, sans t'égaler jamais.

Tu restes *Buridan*, le *Rémy* de *Claudie*,
Don Juan de Marana, *Didier* (1), le *Bon Curé* (2)...
Et si tu clos trop tôt ta carrière applaudie,
Tu meurs sur un triomphe, en créant *Bois-Doré*.

Bocage eut du talent partout! Sur cette scène
Que fonda Nicolet et celle de Lekain!
Comme homme, sa constance est touchante et certaine
Il est resté toujours fervent républicain!
On sait le mot d'Harel, moins méchant que comique,
Lorsque Bocage était à fin d'engagement :
« Il va me demander encor la République!
» Je ne peux pourtant pas la lui donner vraiment! »

<div style="text-align:right">

SAINT-GERMAIN,

Membre titulaire.

</div>

(1) *Marion Delorme.*
(2) *L'Incendiaire.*

BOUTIN

—

Air : *A quatr' pour un sou les Anglais !*

L'acteur dont je vais esquisser le portrait
 Fit des chansons qui surent plaire ;
Pour lui notre muse avait plus d'un attrait,
 Il lui prouva son savoir-faire.
 Vous avez dans un temps lointain
Ouï des couplets de son joyeux butin :
 « *Les Remèd's simpl's*, *l'Chat d'mam' Chopin*,
 Étaient des chansons de Boutin.

L'acteur que je cherche à dessiner ici,
 S'il faisait bien la chansonnette,
Chantait avec goût, s'accompagnant aussi
 Avec guitare ou clarinette.
 Quel air spirituel et fin,
Quand il détaillait *la Bourbonnaise !* Enfin
 Chacun s'écriait, c'est certain :
 « Quel bon guitariste, Boutin ! »

L'acteur dont j'espère arrêter le profil
 Fut un grand pêcheur à la ligne ;
Guetter un poisson à l'autre bout d'un fil
 Était pour lui bonheur insigne.
 On l'attendait pour répéter,
Qu'il attendait, lui, sans s'impatienter,
 Carpe, anguille ou menu fretin.
 Dieu ! quel pêcheur était Boutin !

L'acteur, que pour vous je voudrais crayonner,
 Aux fourneaux avait son mérite :
Quand, pour ses amis, il voulait cuisiner,
 Ses amis y consentaient vite.
 J'ai, pour mon compte, pris ma part
D'une matelote arrangée avec art,
 Et qu'il nous fit un beau matin.
 Quel cuisinier que ce Boutin !

L'acteur dont je veux dépeindre la valeur
 Était deux ou trois fois artiste ;
Artisan, c'était un fort bon ciseleur,
 Ornemaniste et figuriste.
 Si, pour l'engager dignement,
Quelque directeur hésitait seulement,
 Plutôt qu'agir en cabotin,
 Il restait l'ouvrier Boutin.

Ciseleur, pêcheur, musicien, auteur,
 Au théâtre, il est dans sa sphère !
Pour tous, parfois même, il est un grand acteur,
 S'il crée un type populaire :
 A *Roussillon* de l'*Ouvrier*,
Thalie accorda la feuille de laurier,
 Et dans *La Poissarde* il atteint
 Le faîte du talent, Boutin !

L'actrice, un moment, qui joua sous son nom,
 N'était que sa fille adoptive ;
Car, pauvre toujours, mais généreux et bon,
 Il vaut ma chanson laudative.
 Quelle crainte, hélas ! l'attirait
A rechercher l'ombre en un simple retrait ?
 Ma plume y va chercher d'instinct
 Ce digne et brave homme : Boutin !

<div style="text-align: right;">

SAINT-GERMAIN,
Membre titulaire.

</div>

BRESSANT

Air *du Grenier.*

Près de Vernet, à vingt ans, il débute,
Et, dans l'emploi des jeunes amoureux,
Avec Brindeau pour le talent il lutte,
Et souvent est le plus fêté des deux.
Enfin, dans *Kean,* quand, en prince de Galles,
Il apparaît, de grâce éblouissant,
Ce n'est qu'un cri du paradis aux stalles,
Pour acclamer Frédéric et Bressant.

Nouveau Joconde, enfant chéri des belles,
Dans vingt boudoirs il commande en vainqueur;
Lorsque l'hymen, en lui coupant les ailes,
Du papillon croit enchaîner le cœur.
Mais c'est en vain. Bientôt du beau volage
Les ailes d'or, en secret, repoussant,
Il prend son vol pour un lointain rivage,
Et Pétersbourg dans ses murs voit Bressant.

Comme à Paris, son talent, sa jeunesse,
Sur tous les cœurs exercent leur pouvoir;
Et, pour séduire ou baronne ou duchesse,
Il lui suffit de jeter le mouchoir.
Même on prétend qu'il osa... mais silence !
Sur ce sujet le terrain est glissant...
Toujours est-il que de revoir la France
Il fut heureux, le trop heureux Bressant.

Mais Montigny, le directeur modèle,
Qui pressentait déjà Rose Chéri,
Pour lui donner un pendant, digne d'elle,
En fait soudain son acteur favori.
Et dans *Clarisse, Irène* et *Philiberte*,
S'il fut ému, pathétique et puissant,
Pour sa gaîté, dans le *Piano de Berthe*,
Cent fois de suite on applaudit Bressant.

Mais la Russie à prix d'or le demande,
Et, pour courir à de nouveaux succès,
Il va quitter Paris, quand, toute grande,
S'ouvre pour lui la porte des Français.
De la faveur faite à son camarade,
Alors Brindeau, bien à tort se froissant,
Prend sa retraite, et, par cette boutade,
D'un vrai rival débarrasse Bressant.

Pour commencer sa nouvelle carrière,
Il se refait élève ; et de Samson,
Sur la façon d'interpréter Molière,
Modestement s'en va prendre leçon.
Pour son début il a choisi Clitandre ;
Et, dans ce rôle unique, étourdissant,
Il est si beau, si railleur et si tendre,
Qu'il semble écrit tout exprès pour Bressant.

Devant un tel succès chacun s'incline,
Et du public cet heureux Benjamin,
Sans coup férir devient, — honneur insigne ! —
Le successeur des Molé, des Firmin.
Bientôt il est maître du répertoire :
Et son talent, chaque jour, grandissant,
Tous les auteurs se disputent la gloire
D'être joués par l'excellent Bressant.

Est-il besoin devant vous que j'exhibe
Les noms de tous ses rôles à succès ?
Il a joué : Marivaux, Musset, Scribe,
Hugo, Dumas, Augier et Beaumarchais.
Drame moderne ou vieille comédie,
Dans tout, grâce à son merveilleux accent,
Il triomphait ; lorsque la maladie
Un jour, hélas ! vint fondre sur Bressant.

Mais à son cours, lutteur opiniâtre,
Quoique souffrant, il se rend tous les jours.
Enfin, à bout de forces, au théâtre
Il dit adieu, s'exilant à Nemours.
Sur son fauteuil rivé par la souffrance,
Sept ans il reste inerte et gémissant ;
Aussi la mort, comme une délivrance,
Apparaît-elle au malheureux Bressant.

Vous connaissez l'acteur, je veux vous dire
Quel était l'homme : — obligeant, généreux,
Nul mieux que lui ne savait, d'un sourire,
Doubler l'aumône, offerte au malheureux.
Je l'ai connu — C'était une belle âme !
Et, de mon *mot* au sort reconnaissant,
C'est avec joie, ici je le proclame,
Que j'ai chanté mon vieil ami Bressant !

<div style="text-align:right">

J. FUCHS,

Membre titulaire.

</div>

BRUNET

—

Air *de Cadet-Roussel.*

En mil sept cent soixante-six
Brunet vint au monde à Paris;
De cet acteur qu'on admira
Le pèr' qui se nommait Mira,
Près des Halles, comme industrie,
Tenait un bureau de lot'rie.
 Ah! ah! ah! vraiment,
C'était d'un très bon rendement.

La famille alors destinait
Celui qui fut plus tard Brunet
A succéder à son papa;
Dans cet espoir on se trompa.
En quatre-vingt-dix, dégommée,
La loterie est supprimée;
 Ah! ah! ah! vraiment,
Pour l'avenir quel changement!

Forcé de choisir un état,
(Bien que son père protestât)
Le fils Mira se fit acteur,
Mais, respectant de son auteur
Le scrupule bien légitime,
Prit de Brunet le pseudonyme ;
 Et voilà comment
Il obtint son consentement.

Après s'être, pendant un an,
Formé sur la scène à Rouen,
A Paris il a débuté
Au théâtre de la Cité.
Dans le *Désespoir de Jocrisse*
Du public il fut le caprice :
 Ah ! ah ! ah ! vraiment,
C'est un joli commencement !

Puis, au grand plaisir du caissier,
Il obtient, chez la Montansier,
Des triomphes étourdissants
Dans la *Famill' des Innocents*.
Il attire, il charme la foule,
Et de bravos la salle croule.
 Ah ! ah ! ah ! vraiment,
C'était un complet engouement !

Par malheur, un si grand succès
Nuisait au théâtre Français,
Qui se plaignit du tort fatal
Fait à son budget féodal.
La Montansier fut, sans démordre,
Contrainte de fermer par ordre,
 Ah! ah! oui, vraiment,
Par ordre du gouvernement!

Alors, grâce à ses qualités,
Il devient des Variétés
L'acteur le plus apprécié,
Et directeur-associé.
Chez Brunet, pour rire à la ronde,
On venait des deux bouts du monde,
 Et nul, en sortant,
Nul ne regrettait son argent.

Que d'enjouement, de naturel,
Il avait dans *Cadet-Roussel*,
Dans le pacha *Schahabaham*,
Dans *Vautour*, le riche quidam,
Puis, dans *les Anglaises pour rire*...
Mais pour tout citer, tout inscrire,
 Ah! ah! ah! vraiment,
Il me faudrait un supplément.

Disons que dans les travestis
Brunet était des plus gentils :
Sous le modeste cotillon
De la petite Cendrillon,
Il avait l'air d'une fillette,
L'illusion était complète.
 Ah ! ah ! ah ! vraiment,
Jocrisse, en femme, était charmant !

C'est en dix-huit cent trente-trois
Qu'il prit sa retraite, je crois ;
Et quand, sans une ombre au tableau,
Ce digne homme, à Fontainebleau,
Mourut presque nonagénaire,
On eut pu mettre sur la pierre
 De cét être excellent :
« A Cadet-Roussel bon enfant ! »

<div align="right">

Eugène GRANGÉ,
Membre titulaire.

</div>

CHILLY

Air : *Contentons-nous d'une simple bouteille.*

Le sort m'agace, et je veux le lui dire;
Me devait-il, pour le banquet d'été,
— Quand, par instinct, j'aime amuser et rire, —
Un nom d'acteur rebelle à la gaîté ?
O Dazincourt ! ô Samson ! ô Préville !
Potier ! Vernet ! Arnal ! ô noms joyeux !
Me fallait-il, prêtre du vaudeville,
Parler de ceux qui font rougir les yeux !

Pendant trente ans, le boulevard du Crime
Et son suivant, son voisin Saint-Martin,
Ne comptaient pas une seule victime,
Soit par le feu, l'eau, le fer, le rotin,
Que de Paris la rumeur incivile
(Si vous doutez, demandez aux plus vieux)
N'en accusât Jemma, Chilly, Surville;
O grand'mamans, j'en appelle à vos yeux !

Ah ! ce Chilly, quel que fût son costume,
Il incarnait le mal à l'Ambigu ;
Il remplissait les coupes d'amertume,
Il fourbissait quelque stylet aigu.
C'est grâce à lui, ce traître, ce cynique,
Que nous trouvions au moins audacieux
Cet adjectif bizarre de « comique »
Sur un théâtre aussi triste à nos yeux.

Il fut Schylock, Sixte-Quint, Louis Onze,
Et Montorgueil (1); et Mordaunt (2), et Rodin (3).
Son cœur n'était qu'un viscère de bronze,
Il fut maudit comme un fieffé grédin !
Voilà l'acteur dont la biographie
M'incombe hélas ! J'osais espérer mieux ;
Le sort maudit vraiment me sacrifie
Et si j'écris, c'est en voilant mes yeux.

Pourtant, un jour, dans cette âme tragique,
Le remords luit, et l'ombre va finir !
Comme le Diable, en vieillissant, abdique,
Chilly voulut consoler et bénir ;

(1) *Les Bohémiens de Paris.*
(2) *Les Mousquetaires.*
(3) *Le Juif errant.*

Las d'effrayer et d'exciter les larmes,
Et pour prouver des goûts moins odieux,
A la vertu sachant rendre les armes,
C'est de plaisir qu'il fit pleurer les yeux.

Artiste instruit, maître en l'art de la scène,
Il dirigea deux théâtres aussi (1).
Et, d'une rive à l'autre de la Seine,
On a vanté ses mérites ainsi.
La mort le prit au milieu d'une fête (2)
En plein succès — cruauté des adieux !
Dans le néant, tombant presque du faîte,
De tous les siens il fit pleurer les yeux !

<div style="text-align:right">SAINT-GERMAIN,

Membre titulaire.</div>

(1) L'Ambigu, 1858 — et l'Odéon, 1871.
(2) 11 juin 1872, lors de la reprise de *Ruy-Blas.*

COLBRUN

—

Air : *Sur sa mule il trotte* (Les Bavards).

Il faut que je vous raconte :
Est-ce au vieux théâtre Comte ?
Est-ce au Gymnase Enfantin ?
C'est aux deux, j'en suis certain,
Que j'aperçus la figure,
L'originale nature
D'un impayable moutard
Que j'ai retrouvé plus tard.
Ce que je ne pourrai dire,
Après tant d'ans écoulés,
C'est tous les éclats de rire
Qui, là, se sont envolés.
 Ce marmot
 Qui, d'un mot
Mettait la salle en délire,
 Ce quelqu'un
 Peu commun
S'appelait Colbrun.

C'était une fine mouche ;
Je me rappelle sa bouche
Souriant avec esprit
A la chose qu'on lui dit.
Son petit œil, qui pétille
Sur sa frimousse gentille,
Mettait en ravissements
Les bébés et les mamans.
Il connaissait son affaire
A peine avait-il douze ans ;
Et d'un rôle savait faire
Saillir les points amusants.
 Ce rusé
 Avisé
Comme un valet de Molière,
 Ce quelqu'un
 Peu commun
 S'appelait Colbrun.

Puis lui pousse la moustache,
Et, briguant une autre tâche,
Il rêve, l'heureux bavard,
Des débuts au boulevard.
Le grand Dumas le déniche
Et le met sur son affiche.

C'est dans la *Reine Margot*
Qu'il aiguise son ergot ;
Et dans *Kean* et dans *Paillasse*,
Près du fameux FRÉDÉRICK,
Le jeune coq se surpasse
Fier d'avoir trouvé le hic.
 En Criquet (1),
 En Planchet (2),
Crânement il tient sa place.
 Ce quelqu'un
 Peu commun
 S'appelait Colbrun.

De sa voix claire et subtile,
Débitant le vaudeville,
Il eut aux Variétés
Des succès bien mérités.
Comme sa chétive taille
Grandissait dans la bataille,
Quand, au Cirque, en Dumanet,
C'était Vienne qu'il prenait !
Combien dans *Faridondaine*
Colibri sut amuser !
Et quelle calembredaine
Il savait vous dégoiser !

(1) Dans *les Carrières Montmartre.*
(2) Dans *les Mousquetaires.*

Ce renard
Goguenard
En avait la tête pleine.
Ce quelqu'un
Peu commun
S'appelait Colbrun.

Voilà l'artiste modeste
Qui, sans emphase et sans geste,
Alla tranquille et serein
Doucement son petit train.
En scène comme à la ville,
Sans pose et d'humeur facile,
De tous il fut adoré ;
Aussi comme il fut pleuré !
Il était de cette race
D'acteurs à leur art dévots,
Ni pédante, ni rapace,
Mais avide de bravos.
Près du port,
A la mort
Il dut faire un mot cocasse.
Ce quelqu'un
Peu commun
S'appelait Colbrun.

<div style="text-align: right;">ÉMILE BOURDELIN,
Membre titulaire.</div>

FECHTER

Air *du Grenier.*

Fechter est-il enfant de Belleville ?
Vit-il le jour sur quelque sol anglais ?
Qui le dira ? Pour moi, le Vaudeville
Fut sa patrie, et je l'ai vu Français.
De ce Français d'accent, d'allure et d'âme,
Te souviens-tu, Dame aux Camélias,
Quand de ton cœur il réchauffait la flamme,
Et que de fleurs il couvrait tes appas ?

Fechter, d'abord, se livre à la sculpture,
Mais l'ébauchoir qu'il tient sans passion,
Il l'abandonne avec désinvolture
Pour les leçons d'un maître en diction :

Il suit des cours, et la salle Molière
De ses débuts a répété l'écho,
Quand, aux Français, sa nouvelle carrière
Près de Rachel lui recueille un bravo !

En Italie il passe, et l'Angleterre
L'applaudissait, quand voilà qu'à Berlin
Il attendrit le public du parterre,
Et l'Allemande au sourire câlin.
On l'y croyait fixé pour des années,
Lorsqu'il revient soudain au boulevard
Prouver combien, dans toutes ces tournées,
Il a conquis de galons dans son art.

Il apparaît alors au Vaudeville,
Et l'Ambigu, la Porte-Saint-Martin,
Et l'Historique offrent un sûr asile
A ce coureur de succès incertain ;
*Les Fils Aymon, la Jeunesse dorée,
Catilina,* puis *le Fils de la Nuit,*
Font admirer de sa voix bien timbrée
Le doux éclat qui charme et qui séduit.

Dans *Notre-Dame*, et *l'Argent*, et *Claudie*,
Dans *le Lion*, comme dans *Mauvais Cœur*,
Il est fêté ; drames ou comédie,
Il réussit : on l'applaudit en chœur.
Jeune premier, il entre au Vaudeville
Pour y créer le rôle de *Duval* ;
Il fait alors courir toute la ville,
Car il se montre artiste sans rival.

N'oublions pas que *les Filles de Marbre*
A son talent doivent tout leur succès,
Ainsi qu'on voit les feuilles d'un bel arbre
Au frais printemps devoir tout leur progrès.
Comédien, Fechter, homme du monde,
S'est distingué par un jeu naturel,
Et son bon goût dans chaque pièce abonde,
Qu'il soit Armand, Phidias, Raphaël !

De l'Odéon, Fechter, acteur nomade,
Sous La Rounat, est directeur-adjoint ;
Dans ses loisirs, plusieurs fois, il s'évade,
Robert-Macaire aussitôt le rejoint ;

Car, en anglais, à Londres, au théâtre,
Il va jouer *l'Auberge des Adrets*,
Et travestit en gentleman folâtre
Le mécréant, dont il dépeint les traits.

Du Lyceum il dirige la scène,
Et, patriote, à nos auteurs français,
Jusqu'à New-York, cet enfant de la Seine
Veut consacrer un superbe palais !
Hélas ! le sort, pour quelques-uns prodigue,
De ses projets rompit trop tôt le fil ;
Mais ce Français, mourant là de fatigue,
D'un grand artiste a laissé le profil !

<div style="text-align:right">A. DE FEUILLET,
Membre titulaire.</div>

FÉLIX

1810 — 1870

Air *de la Famille de l'Apothicaire.*

De chanter les anciens acteurs,
De leur tresser une couronne,
De les couvrir d'encens, de fleurs,
Certe, au Caveau, l'idée est bonne.
Sans le poser comme un phénix,
(Ce qui pourrait sembler un leurre),
Je vais ici chanter Félix
Qui de renommée eut son heure.

Après avoir cabotiné
Dans certaines villes de France,
Félix eut bientôt deviné
Qu'à Paris seul est l'espérance.

C'est là qu'un beau jour il acquit
Un peu d'argent, un peu de gloire;
Et désormais cela suffit
Pour que l'on garde sa mémoire.

Félix — de son nom, Cellerier —
Trouva sa place au Vaudeville;
Là, je ne saurais le nier,
Il charma la cour et la ville.
Doué d'un physique avenant,
D'une voix sonore et stridente,
Le public le trouvait charmant
Et plein d'une verve mordante.

Des grands rôles créés par lui,
Bien trop longue serait la liste;
Je ne citerai que celui
Où s'est illustré cet artiste,
Où *Desgenais,* le raisonneur
Des *Filles de Marbre,* sans cesse,
Lançait, avec un ton moqueur,
De vrais mots à l'emporte-pièce.

Des malheureux et des souffrants
Espérant adoucir la peine,
Félix léguait dix mille francs
A cette œuvre vraiment humaine.
Censeurs qui damnez les acteurs,
Appelez sur eux l'anathème,
Moralistes, tristes rhéteurs,
Vous n'agiriez jamais de même !

<div style="text-align:right">A. FOUACHE,
Membre honoraire.</div>

FERVILLE

NÉ EN 1783 — MORT EN 1864

—

Air : *Restez, restez, troupe jolie.*

Du Caveau j'ai reçu la lettre ;
Mots donnés : *les Acteurs français.*
Par état, je dois les connaître.
Heureusement, tous ces portraits,
Nous les faisons après décès.

Sans crainte d'en être victimes,
Les morts seuls étant nos élus,
Nous pouvons déclarer sublimes
Les comédiens qui ne sont plus.

Ferville était un nom de guerre
Qu'il prit, je crois, à son papa.
Son vrai nom fut porté naguère
Par un musicien qu'on sacra
Directeur du grand Opéra.
Donc, il s'appelait *Vaucorbeille,*
Et sans doute il dut renier
Ce nom où se trouvait : corbeille,
De peur d'être mis au panier.

Ce siècle avait deux ans... et comme
Hugo naissait, il débutait ;
Et c'est à Brest que le jeune homme,
N'ayant pas vingt ans, apparaît.
Au bagne, cela promettait.
C'était sa première campagne,
Et comme il le disait plus tard :
« Acteur au théâtre du bagne,
» Mais seulement forçat... de l'art. »

Il chanta l'opéra-comique,
Les colins et les amoureux.
Puis l'Odéon — non moins comique —
Le reçut — en fut-il joyeux ? —
Dans son orchestre, violoneux.
Mais bientôt, bravant la misère,
Il reprit la scène à son goût,
Et, comme une bonne à tout faire,
Vingt ans, il fit un peu de tout.

Mais le théâtre de Madame
L'accueille enfin, il touche au but.
Il paraît, le public s'enflamme,
Et le parterre, à ce début,
De bravos lui paie un tribut.
Cette ovation continue
Quarante ans se continuait,
Grâce à ces rôles de tenue
Que, par sa tenue, il tenait.

De ses succès longue est la note :
Vieux colonels, vieux généraux,
Comme il portait la redingote
Des vieux grognards, ces Ramollots
Qui jadis étaient des héros !

Et sa moustache légendaire,
Il savait si bien l'arranger
Que, de nos jours, elle eût pu plaire
Même au ministre Boulanger.

Vous le voyez, c'était facile ;
Avec un dictionnaire en main,
J'ai pu faire vivre Ferville
Qui, soixante ans sur le tremplin,
Méritait mieux que ce refrain.
Nous devons à cette figure
Un grand salut, par la raison,
Qu'avec le couplet de facture
Il fit triompher la Chanson !

PAUL BURANI,
Membre titulaire.

FRANCISQUE AINÉ

—

Air *de la Valse des Comédiens.*

Pauvre Francisque, en quittant cette terre,
Pour le pays d'où l'on ne revient pas,
Assurément, tu ne supposais guère
Que ton départ mettrait dans l'embarras

Un chansonnier, dont la muse féconde
N'éblouit pas ses frères du Caveau !...
Et cependant, au risque qu'on le fronde,
Il a, sur toi, consulté Vapereau.

Puisqu'il devait, en Minos équitable,
Par le menu, te prenant au berceau,
Dire ta vie — ô labeur effroyable ! —
Jusques au jour de ta mise au tombeau.

Mais ce recueil de nos gloires modernes,
Quoiqu'on en dise, en laisse dans l'oubli,
Et nous devons allumer nos lanternes
Pour découvrir celles dont il fait fi !

Il est sur toi muet comme une carpe,
Et j'en rougis de honte, en vérité,
Puisque l'on voit le plus vulgaire escarpe
Avoir, par lui, de la célébrité.

Comment, hélas ! combler cette lacune ?
Le chroniqueur manque de documents,
Et mieux vaudrait, pour lui, prendre la lune,
Si sa gencive avait de bonnes dents.

Rempli d'ardeur à célébrer ta gloire,
Mais impuissant, il demande au hasard
De lui montrer, dans ton long répertoire,
Un titre heureux qui fixe son regard !

Il se souvient, non sans quelque tristesse,
Qu'à la Gaîté, dans le bon temps jadis,
Pour ses dix sous, sans redouter la presse,
Il se hissait gaîment au paradis.

Jouant du coude et respirant à peine,
Les flancs pressés comme dans un étau,
Il s'épongeait, retenant son haleine,
En attendant le lever du rideau.

Et quels transports, ou, plutôt, quel délire !...
Quoiqu'à distance, il croit te voir encor
Dans *le Sonneur* ou dans *l'Éclat de rire*.
Le temps n'a pas trop changé le décor.

Tu paraissais, et, quand ta voix vibrante
Du boulevard emplissait les échos,
La foule émue et pleine d'épouvante,
En trépignant, t'accablait de bravos.

Pour buriner d'un trait ineffaçable
Les points saillants de ton profil romain,
Ton front puissant, ton geste formidable
Et les reflets de ton regard hautain ;

Il lui faudrait le marbre de Carrare,
Et le ciseau de Mercier ou Dubois,
Alors qu'il n'a qu'une faible guitare,
Pour te dresser un modeste pavois.

« Fais ce que peux ! » nous dit un vieil adage ;
Pardonne-lui de ne pas faire mieux ;
Mais radoter est le triste apanage
Du chansonnier, alors qu'il se fait vieux !

J.-B. LACOMBE,
Membre associé.

GEOFFROY

AIR : *Heureux habitants des beaux vallons de l'Helvétie* (Ketly)

D'un air magistral
Je vais vous chanter un artiste
Du Palais-Royal,
Dont le jeu ne fut pas banal.
Toujours cordial,
Des viveurs il grossit la liste,
Et fut jovial,
Sans être jamais trivial.

Fils d'un ouvrier,
C'est à Paris qu'il vint au monde (1);
Puis, dans son quartier,
A quinze ans il fut bijoutier;
Et dans ce métier
Chacun admirait, à la ronde,
Sa joyeuse huméur,
Sa bonhomie et sa rondeur.

Par vocation
Il fut jouer la comédie,
Avec des amis,
Dans les alentours de Paris.
Là, sa diction,
Son jeu de physionomie,
Firent pressentir
Un vrai talent pour l'avenir.

Créé tout exprès
Pour la théâtrale carrière,
C'est à la Gaîté
Que, tout jeune, il a débuté.
Il y fit florès,
Jouant dans *la Belle Écaillère*,
Comme un vrai troupier,
Le rôle du jaloux pompier.

(1) 1820.

Partout proclamé,
Comme on le trouvait sympathique.
Lorsqu'il se montra
Au Gymnase, dans *Juanita*,
Il fut acclamé !
Partout, dans le monde artistique,
On disait : « Geoffroy,
Sur la scène, n'est jamais *froid*. »

Le Palais-Royal
Fut enfin son dernier théâtre ;
C'est là, chaque soir,
Que tout Paris venait le voir.
De ce cœur loyal
Le public était idolâtre ;
On l'applaudissait
Aussitôt qu'il apparaissait.

Bien désopilant
Dans *le Panache* et *la Cagnotte*,
Chez lui quel humour
Dans *les Jocrisses de l'Amour !*
De son grand talent
Le public savait prendre note ;
Ah ! qu'il l'a charmé,
Célimare le Bien-Aimé !.....

Il était charmant,
Au théâtre comme à la ville,
Car son cœur aimant
Était rempli de dévouement;
Dans le logement
Qu'il occupait à Belléville,
Ses nombreux amis,
Tous les huit jours, étaient admis.

Comme on s'amusait,
Dans ces fraternelles agapes !
La franche gaîté
Y coudoyait l'aménité.
On y devisait,
En dégustant le jus des grappes ;
Prompts comme l'éclair,
Les bons mots se croisaient dans l'air.

Combien, gai conteur,
Dans l'omnibus de Belleville,
Ce joyeux acteur
Fit rire chaque voyageur !
Improvisateur,
Et grâce à son débit facile,
Charmant narrateur,
Il amusait en amateur.

Un destin fatal
Trop tôt nous priva de l'artiste ;
Toujours jovial,
Évitant d'être trivial,
Très original,
Des bravos il suivit la piste,
Et fut, au total,
Une gloire au Palais-Royal !

<div style="text-align:right">ALEXANDRE ROY,
Membre associé.</div>

GIL-PÉREZ

AIR *du Cabaret des Trois-Lurons* (Colmance).

Malgré ma mémoire fragile,
J'ai connu Gil Naza, Gil Blas,
Charles Gille, Philippe Gille,
André Gill, qui depuis... hélas !
J'ai vu le Gille de la foire,
Mais, *ô tempora ! ô mores !*
Mes amis, c'est à n'y pas croire :
Je n'ai jamais vu Gil-Pérez.

Était-il de noble origine ?
Par où commença son destin ?
Il était natif, j'imagine,
Ou de Madrid ou de... Pantin.
D'après son nom, il devait naître
Sur les bords du Mançanarez...
Son teint me l'aurait dit peut-être :
Je n'ai jamais vu Gil-Pérez.

De mon héros, je le répète,
Je vous trace un portrait en l'air.
Avait-il le nez en trompette ?
Son œil était-il sombre ou clair ?
Arborait-il sur un front blême
Des cheveux blonds comme Cérès ?
Pour moi c'est encore un problème :
Je n'ai jamais vu Gil-Pérez.

Pérez était petit de taille,
M'assure-t-on, dès le berceau.
Il eût chanté comme Bataille,
S'il eût eu la voix de Grassot.
Mais que grillait-il d'habitude,
La cigarette ou le londrès ?
Comprenez mon incertitude :
Je n'ai jamais vu Gil-Pérez.

Je sais, et c'est d'un bon augure,
Qu'il était beau plutôt que laid,
Mais changeait souvent de figure,
Témoin *Tricoche* et *Cacolet*.
Préférant le genre comique,
Dans le noble il eût fait florès.
Que dirai-je de sa mimique ?
Je n'ai jamais vu Gil-Pérez.

Qu'il courtisât Mimi-Bamboche,
Ou qu'il tuât le Mandarin,
Il faisait rire, à son approche,
Par la froideur de son entrain.
Était-ce tic, truc ou nature ?
Savantissimi doctores,
A vous d'achever la peinture :
Je n'ai jamais vu Gil-Pérez.

Las ! cette fleur des bons apôtres,
Jeune encore, était un ancien.
A traduire l'esprit des autres
Il sentit s'envoler le sien.
La folie alors chez l'artiste
Est accourue en train express...
En était-il joyeux ou triste ?
Je n'ai jamais vu Gil-Pérez.

Oui, sa cervelle se détraque ;
Son regard tourne à l'ahuri ;
Le comique se change en braque ;
Il pleure, lui dont on a ri.
Enfin, ce qui n'est guère honnête,
Il partit un jour *ad patres*
Sans m'avoir montré sa binette :
Je n'ai jamais vu Gil-Pérez.

Pardonnez-moi si je me trompe ;
Un plus expert vous donnerait,
Pour le crayon quittant l'estompe,
Au lieu d'une ébauche, un portrait.
Thalie, au temple de Mémoire,
L'a couché sur son palmarès,
Mais il reste une ombre à sa gloire :
Je n'ai jamais vu Gil-Pérez !

<div style="text-align:right">
EUGÈNE IMBERT,
Membre libre.
</div>

GRASSOT

—

AIR : *Drin, drin.*

Né Parisien, cet acteur excentrique,
Dans un théâtre avant de s'engager,
Fut ouvrier dans une humble fabrique
De papiers peints, et, de plus, horloger.
 Oui, tel fut le lot
 De celui qu'on nommait Grassot,
 Et pourtant Grassot
 N'était ni gras, ni sot.

D'abord à Reims, sous son prénom d'Auguste,
Il débuta, non sans quelque succès ;
Puis, au Gymnase, un vrai lit de Procuste,
Fut engagé, sans y plaire à l'excès.
 Zut, alors ! Grassot,
 (Lequel n'était ni gras, ni sot)
 De Paris, Grassot
 A Rouen fit un saut.

Or, à Rouen, dans les rôles burlesques,
Notre homme acquit un renom sans égal,
Si bien qu'un jour, pour jouer les grotesques,
Maître Grassot entre au Palais-Royal.
 Il plaît aussitôt,
 Et ce théâtre rigolot
 Trouve dans Grassot
 Son principal pivot.

De lui la foule était fort engouée,
Et l'on eût vu rire les plus grognons,
Lorsque Grassot, de sa voix enrouée,
Disait : « Gnouf! gnouf! ou : mes jolis trognons! »
 La salle pouffait,
 Chaque mot était un effet,
 Et, du bas en haut,
 Chacun claquait Grassot.

Trois gais auteurs, Lefranc, Michel, Labiche,
Lui fabriquaient des rôles au gros sel,
Et le public, un beau soir, sur l'affiche,
Lisait : « Grassot embêté par Ravel. »
 Mais, dans cet assaut,
 C'était, oui, c'était bien plutôt
 Ravel, *in petto,*
 Embêté par Grassot.

Dans *le Chapeau de Paille d'Italie*,
Dieu ! quel succès ! de rire quels éclats !
Quand Nonancourt (1), pendant cette folie,
Se promenait, un myrte sur le bras !
 En chapeau-tromblon,
 Habit bleu, large pantalon
 De blanc calicot,
 Il fallait voir Grassot !

Plus tard son nom devint le patrimoine
Du fameux punch, à grand renfort chauffé ;
Pour débiter la liqueur du bon moine,
Comme patron, Grassot tint un café.
 On pouvait le voir,
 Le jour, trôner dans son comptoir,
 Et le soir, tout chaud,
 Jouer le *Punch Grassot !*

Ami du vin, de la *noce* et des belles,
Passant les nuits, on comprend de ce jeu,
Pour sa santé, les suites naturelles ;
Bref, au théâtre, il fallut dire adieu.

(1) Nom du personnage que jouait Grassot dans cette pièce.

Ce fut un sanglot!
Le vieux Momus et son grelot
 Semblaient, au galop,
 Partir avec Grassot!

Au grand banquet, donné pour sa retraite,
Je lui chantais : « Tu reviendras sur l'eau;
» C'est, ajoutait gaîment ma chansonnette,
» Ton île d'Elbe, et non ton Waterloo! »
 Gnouf! gnouf! à ce mot,
 Chacun, se versant du cliquot,
 Buvait *allegro*
 Au retour de Grassot!

Hélas! en vain nous devions le prédire;
Deux mois après, on le vit expirer.
Pauvre Grassot! c'est — si ce n'est de rire —
La seule fois qu'il nous a fait pleurer!...
 Hurrah pour Grassot!
 Gnouf! gnouf! applaudissons, chaud, chaud!
 Le nom de Grassot
 Qui n'était gras, ni sot!

 Eugène GRANGÉ,
 Membre titulaire

KLEIN

Air : *Les Anguilles, les Jeunes Filles.*

Le Gymnase, dans ma jeunesse,
N'avait pas, comme de nos jours,
Des décors brillants de richesse
Et des meubles tout en velours.
Dédaignant un luxe inutile,
Ce théâtre, pour être plein,
Affichait simplement : Ferville,
Bouffé, Numa, Sylvestre et Klein.

C'était vingt-cinq sous le parterre,
Et, pour avoir le premier rang,
A la porte du sanctuaire,
Je posais deux heures durant.
Alors, rivé sur ma banquette,
Attentif au moindre refrain,
Tout en mangeant de la galette,
Près de Bouffé, je voyais Klein.

Grimpé sur deux jambes étiques,
Orné d'un long nez, d'un long cou,
Il trouvait des effets épiques
Dans *Bizot,* l'employé du clou.
Aussi l'on se tordait de rire,
Au premier acte du *Gamin,*
Lorsque l'on entendait maudire
Bouffé, *Joseph,* par *Bizot,* Klein.

Ces deux noms, si je les rassemble,
C'est que sur la scène, dix ans,
Ils ont su conquérir ensemble
Les succès les plus éclatants.
Dans *Pauvre Jacques,* dans *l'Avare,*
Si Bouffé montrait tant d'entrain,
C'est qu'il se sentait, chose rare,
Soutenu par son ami Klein.

Si des grimes l'emploi modeste
Le tint toujours au second plan,
D'un grand comique, je l'atteste,
Il eut l'ampleur et le talent.
Dans *le Veau d'or,* un drame intime,
J'ai vu tout le public, soudain
Empoigné par son jeu sublime,
Sangloter en écoutant Klein.

Enfin ! j'ai fini — je respire —
Pourtant à parler franchement,
Aux couplets que je viens de dire,
Je dois plus d'un heureux moment.
Comme un doux rêve qu'on caresse,
Je vois, dans un passé lointain,
Tous les beaux jours de ma jeunesse
Revivre, en vous parlant de Klein.

J. FUCHS,
Membre titulaire.

LAFONT

Air : *J'ons un Curé patriote.*

Lorsque, malgré sa vieillesse,
Naguère Lafont brillait
Sous mes yeux, dans quelque pièce
De Dumas ou de Feuillet,
J'étais loin de me douter
Que j'aurais à le chanter.

Acteur, dont
L'art profond
Sut unir la forme au fond,
Tel était l'étonnant Lafont.

D'être son panégyriste
Dès que le sort m'eut prescrit,
Ayant encor de l'artiste
Le souvenir dans l'esprit,
Devant l'ordre à moi donné
Sur le champ je m'inclinai.
Acteur, dont
L'art profond
Sut unir la forme au fond,
Tel était l'élégant Lafont.

Mais aujourd'hui qu'est venue
L'heure de m'exécuter,
Cruelle déconvenue !
Je commence à redouter
De ne pas savoir comment
Tenir mon engagement.
Acteur, dont
L'art profond
Sut unir la forme au fond,
Tel était le correct Lafont.

Comment me tirer d'affaire ?
Vais-je, pour tout boniment,
De tous ses rôles vous faire
L'aride dénombrement ?
Il serait absurde ici
De vouloir agir ainsi.
 Acteur, dont
 L'art profond
Sut unir la forme au fond,
Tel était l'éminent Lafont.

Ce qu'il faudrait que je fisse
Pour ne pas rester banal,
Ce serait que je peignisse
Son talent original.
Mais, pour peindre un bon acteur,
Il faut être à sa hauteur.
 Acteur, dont
 L'art profond
Sut unir la forme au fond,
Tel était l'excellent Lafont.

Impropre à montrer, en somme,
De quelle distinction
Il ornait, grand et bel homme,
Son geste et sa diction,

Je ne puis en cet état
Que déserter mon mandat.
Acteur, dont
L'art profond
Sut unir la forme au fond,
Tel était le parfait Lafont !

L. HERVIEUX,
Membre libre.

LASSAGNE

Air : *Vaudeville de l'Intérieur de l'Étude.*

Le rire est le propre de l'homme,
Ainsi que le dit Rabelais ;
A qui nous a fait rire, en somme,
Nous devons bien quelques couplets.

Donc à Lassagne, on peut le dire,
C'est deux cents couplets qu'il faudrait.
Combien de gens il a fait rire,
Ah ! mon *Dieur-je !* comme on riait !

Lorsque Lassagne vint au monde,
Il ressemblait au vieux Brunet,
Chacun répétait à la ronde :
« Voilà Jocrisse qui renaît ! »
Et, lorsque l'on fit son baptême,
L'enfant si drôlement criait
Qu'il fit rire le curé même :
Ah ! mon *Dieur-je !* comme on riait !

Grassot, Odry, Tousez-Alcide,
Ces maîtres du Palais-Royal,
Avaient la bêtise placide,
Lassagne est presque leur égal.
Il avait, près de Véronique
Ou d'Anna qu'il asticotait,
La bêtise toujours comique.
Ah ! mon *Dieur-je !* comme on riait !

Odry mort, chacun se demande
Qui de l'immortel Bilboquet
Ose endosser la houppelande ?
« Moi ! fit Lassagne, je suis prêt ! »
Et, sous le carrick légendaire,
Chaque fois qu'il apparaissait,
Aux fauteuils, au cintre, au parterre,
Ah ! mon *Dieur-je !* comme on riait !

Mais, dans le grand art dramatique,
On prise peu l'imitateur..
Et, dans son troupier drôlatique,
Lassagne est un vrai créateur.
Avec son allure fantasque.
Si drôlement il barguignait
Qu'aussitôt qu'on voyait son masque,
Ah ! mon *Dieur-je !* comme on riait !

S'il dégotait monsieur de Bièvre
Par ses calembours effrénés,
Dans son rôle de *Bec-de-Lièvre*
Des *Chevaliers du Pince-Nez* ;

S'il jouait *Madame Labraise,*
Drin-drin, ou *L'Amour qu'est-c'que c'est,*
Ou *Jean Bernique* de *l'Ut dièse,*
Ah! mon *Dieur-je !* comme on riait !

Ce pitre, hélas ! avait une âme.
Il aimait ! — Un beau jour, voilà
Qu'il se voit trahi par sa femme,
Soudain, sa raison s'envola.
En scène il fut pris d'un délire
Dont la cause à tous échappait;...
Jamais il n'avait tant fait rire :
Ah! mon *Dieur-je !* comme on riait !

DUVELLEROY,

Membre titulaire.

LEKAIN

(1729 — 1778)

—

AIR : *Ces Postillons sont d'une maladresse.*

Bien des acteurs ont jeté sur la scène
Un vif éclat dans le siècle passé ;
Mais ce vaillant, il faut qu'on en convienne,
Dans la pléiade est le plus haut placé ;
Maître entre tous, nul ne l'a surpassé.
D'un grand poète il fut l'auxiliaire,
Et tous les deux forcèrent le destin
A marier le nom du roi Voltaire
 A celui de Lekain !

Parisien, né dans l'orfèvrerie,
Cet art fameux qu'illustra saint Éloi,
A dix-huit ans, il courtise Thalie
Hôtel Jaback, dans le premier emploi
D'un drame en vers d'assez méchant aloi (1).
Un jour, c'est là que l'auteur de *Candide*,
De son débit émerveillé soudain,
Comme Pallas, le prit sous son égide
 Et de lui fit Lekain !

Deux ans plus tard, dans un rôle tragique,
Il débutait au Théâtre-Français.
Mal accueilli d'abord par la critique,
Aux cabaleurs qui raillaient ses essais,
Il répondit par trente ans de succès.
Dans *Nicomède*, *Oreste* ou *Rhadamiste*,
Cinna, *Tancrède*, *Horace* ou *Duguesclin*,
On admira toujours le grand artiste,
 On acclama Lekain !

Pourtant Lekain n'était pas un bellâtre,
Il était laid, de loin comme de près ;
Même il n'offrait, en dehors du théâtre,
Nul agrément qui rachetât ses traits,
Sa lourde taille et sa voix sans attraits.

(1) *Le Mauvais Riche*, d'Arnaud Baculard.

Mais s'il jouait, il excitait l'envie
Par ses accents, son geste souverain ;
Dans ces instants, la flamme du génie
 Transfigurait Lekain !

Ce qui brillait alors sur notre scène,
Ce n'était pas l'œuvre des costumiers ;
Britannicus, Œdipe et *Théramène*
Couvraient leur dos d'un habit à paniers,
Comme en portaient de simples financiers.
L'heure survint où la muse tragique
Prit le manteau du Grec et du Romain.
Ce changement dans la routine antique.
 On le doit à Lekain !

Homme d'esprit et de nobles manières,
C'est le respect surtout qu'il imprimait.
Quant à son âme, elle était des plus fières,
Et présentait le magique reflet
Des sentiments que l'acteur exprimait.
Lettré savant, peintre par excellence,
Il était même, à son heure, écrivain.
Avec les mots : Honneur, travail, science,
 On définit Lekain !

L'histoire apprend qu'une femme infidèle
Lui mit au cœur un désespoir brûlant.
Jouant un soir *Vendôme* devant elle,
Il exalta tellement son talent
Qu'il dut quitter la scène en chancelant.
Dans les tourments d'un horrible délire,
Le grand acteur périt le lendemain ;
Et c'est ainsi que de lui l'on peut dire :
 L'amour perdit Lekain !

<div style="text-align:right">

Lucien MOYNOT,
Membre honoraire.

</div>

FRÉDÉRICK LEMAITRE

Air : *Je commence à m'apercevoir.*

Il faudrait pour chanter l'acteur
 Que le hasard me donne,
 Une voix qui résonne,
Dans un chant fier, à sa hauteur !
 Nul temps, peut-être,
 Ne verra naître
Un tel artiste, un Frédérick Lemaître !

Il avait tout : force et grandeur,
L'ironie et la profondeur,
Et l'idéal dans toute sa splendeur !
Qu'on l'admette ou le nie,
Dans sa force infinie,
Ce qui vibrait, c'était bien du génie !

Heureux l'auteur qui rencontrait
Ce puissant interprète :
De l'œuvre du poète
Il sut toujours doubler l'attrait.
Le mauvais drame,
A faible trame,
Se transformait s'il y mettait sa flamme.
Mais lorsque le drame était beau,
Il n'avait plus d'*alter ego* :
Nul, comme lui, n'a su jouer Hugo !
Qu'on l'admette ou le nie,
Dans sa force infinie,
Ce qui vibrait, c'était bien du génie !

De cette génération,
Dans les arts flamboyante,
Née en dix-huit-cent-trente,
Frédérick fut un vrai lion.

Acteur de race,
Large est sa trace :
Autour de lui, quarante ans, tout s'efface !
C'était l'artiste sans pareil,
Qui tenait la foule en éveil.
Étoile ? non ! Il était le soleil !
Qu'on l'admette ou le nie,
Dans sa force infinie
Ce qui vibrait, c'était bien du génie !

CHARLES VINCENT,

Membre titulaire, président.

LEPEINTRE AINÉ

Air : *Contentons-nous d'une simple Bouteille.*

Lepeintre aîné, de très humble famille,
Un jour, des siens sans demander l'avis,
Se fit acteur. — Aujourd'hui son nom brille
Parmi les plus renommés de Paris.
Le diable au corps, la rage du théâtre,
Le jour, la nuit, lui prenait par accès,
Et dans cet art, dont il fut idolâtre,
Il a grandi de succès en succès.

C'est à douze ans, comme enfant de la balle,
Qu'il s'exerça sur d'infimes tréteaux ;
Mais il voulait décrocher la timbale,
Il l'atteignit par de constants travaux.

On l'applaudit à Lyon, à Marseille,
Partout enfin, des succès remportés ;
C'est à Paris qu'il vint faire merveille,
Après Potier, roi des Variétés.

Je suis bien vieux, mais je le vois encore
La larme à l'œil et le front soucieux,
Vrai déclassé, que le chagrin dévore,
Faire pleurer, comme pleuraient ses yeux ;
La blouse au dos et le pied sur sa bêche,
Les bras croisés, rêvant son Empereur,
Il frémissait, creusant la terre fraîche...
C'était Lepeintre, en soldat laboureur !

Une autre fois, *le Bénéficiaire*
Nous le montrait tout humble et suppliant ;
Couronne en main, cherchant l'auxiliaire
Dont il voulait couronner le talent.
Dans son ardeur, plein d'esprit et de sève,
Il l'encensait vingt fois pour le chauffer.
Lepeintre aîné, sans repos et sans trêve,
Était d'un drôle à vous faire pouffer !

Acteur parfait, sérieux ou comique,
Par ses talents, chaque rôle vivait.
Il n'en remplit, hélas ! qu'un seul tragique,
Où l'homme artiste après lui disparaît ;
Las, fatigué, plein de désespérance,
Et de son art n'ayant plus le secours,
Des ans comptés avançant l'échéance,
Dans l'eau de l'Ourcq il mit fin à ses jours !

<div style="text-align:right">

G. DUPREZ,
Membre honoraire.

</div>

LEPEINTRE JEUNE

AIR *du Pas redoublé.*

Lepeintre, en ses plus jeunes ans,
 Au lieu de parodies,
Joua, pendant assez longtemps,
 Drames et comédies ;

Mangeant, buvant son vin sans eau,
 On pouvait lui prédire
Qu'il deviendrait ce gros tonneau
 Qui fit pouffer de rire.

C'était une boule de chair
 Aux jambes invisibles,
A tête énorme et nez en l'air,
 Aux yeux joyeux, risibles ;
Lorsqu'il mouvait ses petits bras
 Qu'on ne saurait décrire,
Qui le voyait ne pouvait pas
 Le regarder sans rire.

Par sa gaîté de franc aloi
 Il vainquit la cabale ;
Comme grotesque, il devint roi
 De notre capitale.
Tout chagrin s'il doit se montrer,
 Si de peine il soupire,
La salle, en le voyant pleurer,
 Éclate d'un fou rire.

Lepeintre avait un jeune ami
 Qui payait le rogomme.
On disait : « S'il est endormi,
 » Lepeintre a son jeune homme. »
Toujours heureux de regarder
 Pommes de terre frire,
On le voyait, sans s'échauder,
 S'en régaler sans rire.

Gai, brave homme et fort bon vivant,
 Trop ami du désordre,
De son régime décevant
 Ne voulant pas démordre,
Un jour il fallut à Clichy
 Ses créanciers maudire,
L'air triste, morne et réfléchi...
 C'était fini de rire !

Dis un peu ce qui t'est resté
 Pour amoindrir ta dette ?
« J'ai vingt zéros... sans unité
 » A placer à leur tête.

» Acquittez après mon décès,
 » Mes besoins insolites,
» Je dois trois mille francs, pour des
 » Pommes de terre frites ! »

Lepeintre jeune dut céder
 Aux lois de la nature ;
Las ! on ne put plus regarder
 Sa grotesque encolure.
On fit son épitaphe alors
 Sous les ombres du saule :
« Ci-gît le plus drôle de corps,
 » Et le corps le plus drôle ! »

G. DUPREZ,

Membre honoraire.

LESUEUR

Air *de la Corde sensible.*

Que diriez-vous d'un citoyen folâtre,
Par la nature en aucun point flatté,
Osant rêver, au moyen du théâtre,
Le grand chemin de la postérité ?

Vous diriez tous : Une voix de crécelle,
Un long corps maigre et des dehors osseux,
Une mémoire ingrate et qui chancelle,
Font du succès un problème.... chanceux.

Jugez alors, jugez de l'énergie,
Des vifs efforts, des vœux persévérants,
Dont Lesueur déploya la magie
Pour conquérir sa place aux premiers rangs

Fils d'un relieur, modeste prolétaire,
Tout en rognant l'édition du jour,
L'enfant songeait aux bravos du parterre,
Car le théâtre était son seul amour.

Aussi, bientôt désertant la boutique,
A Saint-Marcel, à l'ancien Panthéon,
On put l'entendre entonner son cantique...
Déjà c'était un vrai caméléon,

Changeant de ton, d'allures, de visage,
Et son adresse à métamorphoser
Son être entier était l'heureux présage
D'un avenir qu'il sut réaliser.

A la Gaîté, lorsqu'il y fit son stage,
On se souvient que les plus noirs forfaits
Étaient toujours, et non sans avantage,
Entrecoupés par ses joyeux effets.

Et le public de mil huit cent quarante
Estimait fort le comique nouveau
Dont, par degrés, la sève exubérante
Se détendait et prenait son niveau.

Un jour enfin il aborde au Gymnase,
Et là, sentant qu'on lui tendait la main,
Il s'abandonne; et sans bruit, sans emphase,
Fait son petit... non, non, son grand chemin.

Sa carrière est un livre qui fourmille
De types vrais qu'il sut s'approprier :
Voyez *Kirchet* dans *le Fils de Famille*,
Un peu plus tard ce fut *Monsieur Poirier*.

Citons encor le père *Violette*
Dans *Mercadet*, dans *Diane*, *Taupin*,
Dans *le Pressoir*, *Valentin*, qui reflète
Un vieux rural, après un vieux rapin.

Mais beaucoup trop s'allongerait la liste,
Longue déjà, des rôles qu'à grands traits
A ciselés l'acteur si réaliste
Qui prend ce soir sa place en nos portraits.

Abrégeons donc, et disons pour conclure :
Il faut céder à sa vocation,
Malgré les torts d'une injuste nature,
Quand le talent double l'ambition !

<div style="text-align: right;">

Victor LAGOGUÉE,
Membre honoraire.

</div>

LEVASSOR

Air : *Qu'il est flatteur d'épouser celle...*

Sur le *mot-donné* qui m'arrive,
Je ne puis prendre mon essor ;
Je vais aller à la dérive,
N'ayant pas connu Levassor.
Le Larousse me tend la perche :
Il m'en faut un, j'en trouve deux ;
Deux Levassor ! Dans ma recherche,
Je ne suis pas trop malheureux !

L'un était un grand moraliste,
Mais l'autre fut un grand acteur.
Chacun des deux fut un artiste,
Tous deux à la même hauteur.
La *religion véritable*
Au premier doit de longs traités ;
L'autre fut artiste notable
Au théâtre des *Nouveautés* (1).

Mon Levassor se nommait Pierre ;
Pour prénom l'autre avait Michel.
La chansonnette eut l'un pour père ;
Le dernier ne songeait qu'au ciel.
Au Paradis, on peut s'attendre
Qu'ils sont tous deux depuis longtemps
Par téléphone on vient m'apprendre
Qu'ils y vivent tous deux contents.

Notre Levassor fut superbe
Dans l'art des transformations !
L'autre aurait fait sur un brin d'herbe
De saintes dissertations.

(1) L'ancien théâtre des Nouveautés, place de la Bourse, où débuta Levassor qui, ensuite, fut engagé au Palais-Royal, et enfin aux Variétés.

L'un voulut voir la vie en rose,
Riant de tout, ne blâmant rien ;
L'autre fut sévère et morose ;
J'approuve le comédien.

Vous vous demanderez peut-être
Pourquoi cette comparaison ?
C'est le hasard qui l'a fait naître
Plutôt qu'une bonne raison.
Mais puisqu'ici l'on me condamne
A rimer sur un *mot-donné,*
Il ne faut pas qu'on me chicane ;
Ce sont les vers d'un condamné !

GEORGES MURAT,
Membre correspondant.

LIGIER

(1797 — 1872)

—

Air : *Soldat français, né d'obscurs laboureurs.*

Puisse ma voix t'évoquer du tombeau,
Masque tragique, enfoui sous la terre,
Mais dont l'esprit, énamouré du beau,
Nage aujourd'hui dans l'éternel mystère !
Je ne saurais, hélas ! t'effigier
Ou dans le bronze, ou le marbre, ou l'argile ;
Pour dessiner tes grands traits, ô Ligier !
Non, je ne suis ni l'antique imagier,
 Ni le moderne peintre à l'huile :
 Ma peinture est plus difficile.

Ma toile à moi, c'est une humble chanson,
Et mon pinceau, c'est l'âme qui m'anime.
Comment, Ligier, me mettre à l'unisson
Des fiers transports d'un spectre magnanime ?
Si, de ton temps, j'avais tremblé, frémi,
Au dur contact de ta sombre énergie,
Je ne serais point poète à demi :
L'enthousiasme eût circulé parmi
 Mon intelligence élargie ;
 Trop froide est mon apologie.

Fils de Bordeaux, quelque temps vitrier,
Tu dis d'abord : « *V'là le vitri... qui passe !* »
Mais le soleil, sans se faire prier,
Vint se jouer aux reflets de la glace :
C'étaient de l'Art les bienfaisants rayons,
Dont tu restas à jamais idolâtre ;
Et tu fus pris par les ambitions,
Germe premier des fortes actions.
 Il faut, pour toucher au théâtre,
 Être ardent, mais opiniâtre.

Tu fus bientôt du Théâtre-Français ;
Talma t'y prit sous sa large auréole :
Sylla ne fut pas ton moindre succès ;
Des temps passés tu portais la parole.

On te vit même, avec *Mary Stuart*,
Entrer au vif de la lourde épopée,
Où les Darnley, les Bothwell, tôt ou tard,
Font à la Mort une sanglante part :
 Quel drame de cap et d'épée,
 Où la reine est enveloppée !

Un peu plus tard, tu vins à l'Odéon,
Et tu jouas dans *Jeanne la Pucelle*.
Mais c'est surtout la *Fête de Néron*,
Où tu jaillis, glorieuse étincelle.
Puis tu franchis la Porte-Saint-Martin,
Où revivaient Venise et sa gondole :
Faliero, dans son honneur atteint,
Risquait sa tête en un complot hautain ;
 Mais du peuple il était l'idole !
 Steno payait sa faute folle !!

Quand aux Français tu rentras en vainqueur,
On t'admira tour à tour *Louis Onze*,
Puis *Glocester*, homme de peu de cœur,
Mais pour le mal âme coulée en bronze.
Puis, dans *Tartufe*, il te fallut, cafard,
Faire saillir la vile hypocrisie :
Où puisais-tu cette puissance à part,
Pour simuler le jésuite et son fard ?

Un tel degré d'apostasie,
Quel miracle de frénésie !

Tu fus encore un vibrant *Triboulet*,
Au cœur saignant, lorsque *le Roi s'amuse :*
On sut comment un bouffon, un valet
A de l'honneur la notion infuse.
Chacun absout l'horrible vertigo
D'un pauvre père assassin de sa fille.
Comme il devait t'apprécier, Hugo ?
Ne dit-il pas : « C'est un *alter ego* ? »
Vous étiez de cette famille
Où le génie extrême brille.

L'un de nos chefs, de nos amis, Grangé
Chantait un jour : « Oui, la Chanson conserve. »
Je crois, Messieurs, qu'il a fort bien jugé ;
Mais, chez Ligier, le même fait s'observe.
Pour vivre vieux, tragédie ou chanson,
Ça fait du bien à notre âme attiédie.
Ligier compta, sans être un gai pinson,
Septante-cinq printemps à sa façon.
Fin d'une carrière hardie,
O quelle belle maladie !

ÉMILE ASSE,
Membre associé.

MARTY

Air d'*Yelva*

Chanter Marty, cet éminent artiste,
Je le voudrais, mais depuis plus d'un mois,
De ma chanson je cherche en vain la piste,
La tête est vide et la Muse aux abois.....
Mais, après tout, pourquoi perdre courage,
Il vaut bien mieux en prendre son parti :
C'est plus facile, et surtout c'est plus sage ;
Puisqu'il le faut, je vais chanter Marty.

Soldat, d'abord, puis du Conservatoire
Elève heureux, ce fut à la Gaîté,
Qu'il aborda le sombre répertoire,
Premier jalon de sa célébrité.
Dès ses débuts, chacun put le connaître,
Grâce au travail, de modeste apprenti,
En peu de temps, il devint passé maître
Au premier rang, on vit briller Marty.

C'est qu'en effet, il avait tout pour plaire ;
Et qu'avant tout, il possédait le chic,
Par son talent et par son savoir-faire,
En l'émouvant, d'empoigner son public.
Sa voix touchante et son jeu plein de charmes
Allaient au cœur, et de plus d'un titi
Combien de fois on vit couler les larmes,
Sur les malheurs de ce pauvre Marty !

Bon camarade, austère sans jactance,
Dans chaque drame, il faisait beau le voir
Des opprimés lutter pour la défense,
Et des méchants combattre le pouvoir.
Malgré son zèle, il ne voulait admettre
Un rôle ingrat, et n'eût pas consenti
A revêtir la casaque du traître
Dont eût rougi la vertu de Marty.

Quand je le vis, un soir, à son théâtre,
Il y trônait depuis plus de trente ans ;
En l'admirant, d'une foule idolâtre
Je partageai les généreux élans.
Bien qu'il frisât alors la cinquantaine,
Et qu'il parût quelque peu décati,
Depuis ce jour, j'allai, chaque semaine,
A la Gaîté pour applaudir Marty.

Puis, du repos quand pour lui sonna l'heure,
Et qu'il sentit ses forces le trahir,
A Charenton, dans une humble demeure,
Auprès des siens, il vint se recueillir.
Il y vécut à l'abri de la gêne,
De son passé sans s'être départi.
En oubliant les attraits de la scène,
Où bien longtemps on regretta Marty.

De ce pays, grâce à son caractère,
Chéri de tous et de tous vénéré,
Sans intriguer, alors il devint maire,
Bientôt après il était décoré.
De son mandat comprenant l'importance.
A ses devoirs toujours assujéti,
Par ses bons soins et son intelligence,
Il rappelait les beaux jours de Marty.

<div style="text-align:right">

Stéphen DUPLAN,

Membre honoraire.

</div>

MÉLINGUE

—

Air *de la Femme à Barbe.*

Gai spectacle, unique et piquant
Que jamais plus on ne contemple !
Le gaz allume son clinquant
Sur le vieux boulevard du Temple ;
De *l'Olympique* au *Lazari*,
D'entrain joyeux ce n'est qu'un cri ;
Mais la foule, cela s'explique,
Fait queue au *Théâtre-Historique ;*
C'est que sur l'affiche, en hauteur,
Rayonne le nom d'un acteur,
Qui comme étoile se distingue ;
Ce nom, c'est celui de Mélingue.
Applaudissez tous ! C'est Mélingue !

Qui veut voir Paris souverain
Mettre Louis Seize dans un bouge,
Et du trépas le grand *Lorin*
Tenter de sauver *Maison-Rouge?*
Lorin brave et si peu manchot,
Qu'au roi même, dans son cachot,
Il eut, en dépit de la clique,
Fait adorer la République!
Ce personnage original,
Simple, garde national,
Qu'enivré le public distingue,
C'est le doux, le gentil Mélingue.
Applaudissez tous! C'est Mélingue!

On a lu le roman très noir
D'une princesse assez cruelle
Qui faisait un galant boudoir
De là lugubre *Tour de Nesle,*
Et noyait ses amants après,
Afin de les rendre discrets.
Un seul put sortir de la Seine;
Aussi fut-il mis à la scène.....
Et cet endiablé *Buridan*
Qui s'en tire sans accident,
Ce qui des autres le distingue,
C'est le fort, le hardi Mélingue.
Applaudissez tous! C'est Mélingue!

Dans les Calabres, *Salvator*,
Contemplant un jour la nature,
Fut pris par un bandit butor
Qui manquait de littérature.
En vain *Rosa*, pour sa rançon,
Offre un rondeau de sa façon.
Mais il trace un portrait rapide.....
Et, crac ! le voleur se déride.
Celui qui sait rendre un brigand,
D'un seul trait, souple comme un gant,
Et qu'ainsi son crayon distingue,
C'est le fin, l'habile Mélingue.
Applaudissez tous ! C'est Mélingue !

Dans *Benvenuto*, chaque soir,
Le héros se couvre de gloire ;
De son jeu, de son ébauchoir,
Il gagne une double victoire.
Et cette Hébé qu'il pétrissait,
Déesse, le rajeunissait.
Ses doigts experts à la manœuvre,
D'emblée, enfantaient un chef-d'œuvre.
Ce comédien excellent,
Ce modeleur mirobolant
Qu'un multiple talent distingue,
C'est l'ardent, le doué Mélingue.
Applaudissez tous ! C'est Mélingue !

Quand Dumas, durant vingt tableaux,
Promène ses *Trois Mousquetaires*,
Il les fait fiers, nobles et beaux,
Et la perle des militaires.
D'*Athos*, de *Porthos*, d'*Aramis*,
Grande dame, grisette ou miss
Deviendra-t-elle la pâture ?
— Non, car le vrai de l'aventure,
C'est que, de Londre à Perpignan,
C'est l'humble cadet *d'Artagnan*
Que partout le sexe distingue,
C'est l'heureux, l'adoré Mélingue.
Applaudissez tous ! C'est Mélingue !

Quel est, au quartier Quincampoix,
Ce grotesque, ce fou, ce pitre,
Qui vous offre, d'un air narquois,
Sa bosse en guise de pupitre ?
Quel est cet horrible bossu,
Jambe torse et ventre pansu
Qui peut, deux cents nuits à la file,
Divertir la cour et la ville ?
Par lui la *Porte-Saint-Martin*
Encaisse un splendide butin
Qui de l'*Odéon* la distingue.
Le Bossu, c'est encor Mélingue.
Applaudissez tous ! C'est Mélingue !

On se laisse aller au courant
Des souvenirs et l'on oublie,
En parlant de ce conquérant,
De faire sa biographie.
Caen le voit naître et ce Normand
Dont l'Art seul est le talisman,
Sculpteur, peintre, acteur et poète,
Met trente ans les Muses en fête !
Si vous demandez à Paris,
Parmi tant d'artistes chéris,
Celui que le peuple distingue,
Il vous répondra : « C'est Mélingue ! »
Applaudissez tous ! C'est Mélingue !

<div style="text-align: right;">ÉMILE BOURDELIN,
Membre titulaire.</div>

MONROSE

Air : *Suzon sortait de son village.*

Il était, enfant de la balle,
Prédestiné, car, en naissant
Dans cette école sans rivale,
Comédien... c'est dans le sang.

J'en conjecture
Que la nature,
Par le travail voit consacrer ses droits,
Et si d'un rôle,
Tragique ou drôle,
On veut entrer dans la peau, moi, je crois
Qu'il faut d'abord que l'on s'impose
Par le naturel, et je sais
Qu'il fut la source des succès
Du célèbre Monrose.

Il eut, pour premier auditoire
De la province le public,
Et dut à ce Conservatoire
De son talent le pronostic.
D'abord, il brille
En *Mascarille*,
Puis, il revêt le manteau de *Crispin*,
Fine mimique,
Vive réplique,
Le signalaient dans le fourbe *Scapin*;
Par lui, le front le plus morose,
A son aspect, se déridait
Par la gaîté que répandait
Le célèbre Monrose.

Mais bientôt il se transfigure,
La trousse en main, il prend les traits,
Et donne une nouvelle allure
Au *Figaro* de Beaumarchais ;
 Au monologue
 Qui fit sa vogue
On l'attendait... dès lors, à l'unisson,
 Dans cette attente
 Impatiente,
Tous frissonnaient d'un semblable frisson ;
Le succès était grandiose
Et l'on s'empressait au guichet,
Lorsqu'aux *Français* l'on affichait
 Le figaro Monrose.

De ce fait, dont j'ai souvenance,
Je trace le simple récit ;
Or, cinq minutes à l'avance,
Tout murmure semblait proscrit.
 Lors, sans haleine
 Et vers la scène,
Des spectateurs les cous étaient tendus,
 Et chaque phrase
 Libre d'emphase,
Retentissant, les tenait suspendus

Il eut des successeurs, mais j'ose
Dire que, s'il fut remplacé,
Depuis on n'a pas surpassé
 Le figaro Monrose.

Ayant de l'ancien répertoire
Conservé les traditions,
Il fit, et toujours avec gloire,
De nombreuses créations.
 Son franc comique,
 Toujours classique,
Sous le frac noir, dut se voir à l'étroit;
 Au grand artiste
 Rien ne résiste,
Sous ce nouvel aspect, on le conçoit,
Ce fut une métamorphose...
Son esprit toujours pétillant
Affirma le succès brillant
 Du célèbre Monrose.

Songeant à la mort, ce mystère
Que jamais on n'éclaircira,
On se dit : « Mon nom, je l'espère,
Après moi longtemps survivra. »

L'apothéose
Riante et rose
Nous apparaît, brillant dans l'avenir ;
Mais l'inconstance
Rend sa sentence
Et, bientôt, disparaît le souvenir.
De mon héros prenant la cause,
Et contre l'oubli protestant,
Je rends hommage, en cet instant,
Au célèbre Monrose !

L. DEBUIRE DU BUC,

Membre correspondant.

MONVEL

Air : *V'là c'que c'est qu' d'aller au Bois.*

De chanter lorsque vient mon tour,
J'ai vraiment peur de faire un four,
Car j'ai rimé, sans poésie,
La biographie
Plus ou moins suivie,

D'un acteur plein de naturel,
Qui fut *Boutet*, dit Monvel.

A *Lunéville*, gai séjour,
Un vingt-cinq mars il vit le jour ;
Ce fut vers mil sept cent quarante,
 Que celui que chante
 Ma muse hésitante,
A grandi sous l'œil paternel,
Et qu'on surnomma Monvel.

En voyant jouer son papa,
Moutard, il se disait déjà :
« Je vais étudier Voltaire,
 « Car un fils doit faire
 « Comme fait son père ;
« Etre acteur est mon but formel, »
Pensait le jeune Monvel.

Plus tard, au Théâtre-Français,
Il débutait avec succès,
Et dit chaque longue tartine
 D' l'Orphelin d' la Chine
 D'un' façon divine !
Ce fut un triomphe réel,
Pour le comédien Monvel.

Aux Français, notre homme installé
Doublait les rôles de Molé ;
Ce dernier, l'artiste à la mode,
 Jaloux, peu commode,
 Dit : « Ça m'incommode...
« Il est par trop spirituel...
« Le Diable soit de Monvel ! »

Quoique très maigre et très petit,
Le gaillard avait de l'esprit ;
Il avait l'âme très sensible,
 La voix bien flexible,
 Le geste paisible,
Et dans le cœur jamais de fiel :
Voilà ce qu'était Monvel.

Cet artiste, hélas ! disparu,
Etait beau dans l'*Amant bourru*.
Des œuvres sortant de sa plume,
 Selon la coutume,
 On fit un volume,
Ce qui rendit presque immortel
Le nom de l'acteur Monvel.

En Suède, un jour, il partit.
Et là, Gustave III lui dit :

« Devenez mon lecteur » — Ah! sire,
 « Ce poste m'attire,
 « Et je le désire... »
Répondit d'un ton solennel
Celui qu'on nommait Monvel.

Rentré chez nous, et las des cours,
A Saint-Roch il fit un discours.
Il était monté dans la chaire ;
 Puis, au populaire
 Voulant toujours plaire,
Il fronda le Trône et l'Autel,
L'anti-clérical Monvel.

Des honneurs toujours à l'affût,
Il fut membre de l'Institut ;
Puis professeur déclamatoire
 Au Conservatoire.
 Or, il est notoire
Qu'il était presque universel
Celui qu'on nommait Monvel.

Si des pièces qu'il composa
Nulle ne l'immortalisa,
De Mars cadette il fut le père.
 Tragédienne austère,
 D'un grand caractère,

C'est le chef-d'œuvre corporel
Que créa l'acteur Monvel.

Bref, du théâtre il disparut,
Et six ans après il mourut ;
De Saint-Laurent l'église antique
 Vit sous son portique
 Passer, magnifique,
Le convoi du chétif mortel
Qui fut *Boutet*, dit Monvel.

<div style="text-align:right">

F. DESCORS,
Membre associé.

</div>

NUMA

Air *du Roi d'Yvetot*.

Les peuples heureux sont, dit-on,
 Ceux qui n'ont pas d'histoire.
D'accepter la comparaison
 Numa se faisait gloire,
Il fut en tout, homme de bien;
Artiste, père ou citoyen,
 C'est bien !
 Voilà l'acteur,
 O cher lecteur,
Que tout le public estima :
 Numa !

C'était un de mes préférés,
 Cet artiste modeste,
Dont le goût, le tact avérés
 Jamais n'étaient en reste.

Il fut un comique très fin
Dont le talent n'eut rien de feint,
Enfin.
Voilà l'acteur,
O spectateur,
Qu'avec justice l'on aima :
Numa !

Il s'appelle Marc Beschefer,
Un nom de mélodrame ;
Mais crier ou brandir le fer
Effrayaient son programme.
Quelle Égérie écouta-t-il ?
Que lui dit-elle en son babil
Subtil ?
Mais il est clair
Que Beschefer
Disparut et légitima
Numa.

Nourri de grec et de latin,
Il eut pour camarades,
Dufaure, et Jaubert, et Cousin...
Sans envier leurs grades,

Où Thalie allait l'appeler,
Sa politique fut d'aller
 Parler.
Il paraissait,
Il amusait,
Et tout autant qu'eux, il prima,
Numa !

Versailles voit ses premiers pas
 Que même il encourage,
Paris l'apprend et ne veut pas
 Qu'il y fasse un long stage ;
Le Gymnase perdait Perlet,
On l'engage, succès complet,
 Il plaît !
Voilà l'acteur,
Le successeur.
Que désormais on acclama :
Numa !

Que de beaux soirs suivent celui
 De *Michel et Christine !*
Tout rôle interprété par lui
 Au succès se destine ;

Pour le comique son penchant
Parfois nous le montre attachant,
 Touchant.
 Quel naturel
 Spirituel !
Comme bien vite, il s'affirma,
 Numa !

Dans son jeu pas un seul effet
 Donnant prise aux reproches ;
On sait qu'il parlait, en effet,
 Les deux mains dans ses poches.
Ce qu'il usa de pantalons !...
Mais les comptes seraient trop longs,
 Allons !
 Se dandinant,
 Et ronchonnant,
Qu'il divertit et qu'il charma,
 Numa !

Mais, après vingt-cinq ans, il part,
 Il quitte son théâtre.
Qu'importe ! il retrouve autre part
 Le public idolâtre.

C'est à l'*Historique* qu'il va
Créer le bonhomme *Buvat!*
Brava !
Quelle gaîté,
Quelle bonté !
Par quel triomphe on proclama
Numa !

Ensuite il passe à la *Gaîté*,
Son succès est le même ;
Puis, au *Vaudeville*, arrêté,
On l'applaudit, on l'aime.
On le garde aux *Variétés*...
Mêmes lauriers incontestés,
Cités !
Par tout auteur
Ou spectateur,
Même louange résuma
Numa !

Il fut un collaborateur
Dans presque tous ses rôles,
Et j'affirme, après maint auteur,
Que les mots les plus drôles

Souvent sont dûs à son esprit.
Si, de là-haut, ce qui s'écrit
 Se lit,
 Mon souvenir
 Doit lui venir
Simple et bon comme le forma
 Numa !

<div style="text-align:right">SAINT-GERMAIN.
Membre titulaire.</div>

ODRY

Air : *Mirliton, mirlitaine.*

Foin du luth, de la guitare,
En vogue au pays du Cid,
De la lyre de Pindare,
De la harpe de David !
De la guzla mexicaine
A bas le charivari !
C'est un mirliton, mirliton, mirlitaine,
 Qu'il faut pour chanter Odry !

Si l'on en croit la chronique,
Il fut, d'abord, clerc d'huissier ;
Mais notre futur comique
Ne mordait pas au dossier.
Il avait la turlutaine
D'être au théâtre accueilli.
Bref, à la Gaîté, mirliton, mirlitaine,
Un soir, débutait Odry.

Plus tard, ce joyeux fantoche,
Ce bouffon des plus fêtés,
Attirait, par sa caboche,
La foule aux Variétés.
Son entrain sur cette scène
Jamais ne s'est amoindri,
Et pendant trente ans, mirliton, mirlitaine,
Paris raffola d'Odry.

Dans *l'Ours et l'Pacha*, son rôle
Lui valut un succès fou ;
En portière, était-il drôle
Dans celui d'*la mèr' Gibou !*
Il fallait voir sa binette,
Ses tics, son air ahuri ;
Avec *Mam' Pochet* en taillant un' bavette,
Quel rire excitait Odry !

D'égayer d'une trouvaille
Chaque rôle il avait l'art :
Rappelez-vous *La Canaille*,
Et *Le Chevreuil*, et *Cagnard*.
Toujours — sans faire de banques —
Il était très applaudi ;
Mais, sans contredit, *Bilboquet* des *Saltimbanques*
Fut le triomphe d'Odry.

Quand ce théâtre à cascades
Engagea Jenny Colon,
Odry, devant ses roulades,
Devait baisser pavillon.
Il émigrait aux Folies
Dont il fut le favori ;
Mais, quatre ans après, toujours riche en saillies,
Au nid revenait Odry.

De la chanson des gendarmes
Célèbre improvisateur,
On doit te rendre les armes,
Comme versificateur.
Par une heureuse licence,
Tu fis, poète hardi,
Rimer *castonade* avec intelligence ;
Honneur à toi, maître Odry !

Après avoir fait la joie
Du public, ton allié,
Dans ta villa d'Courbevoie,
Tu mourus, presqu'oublié.
Cette oraison chansonnière,
Si tu l'entends, attendri,
Ah! du haut du ciel, ta demeure dernière,
Tu seras content, Odry!

<div style="text-align: right;">

Eugène GRANGÉ,
Membre titulaire.

</div>

POTIER

1775 — 1838

Air *de la Treille de sincérité.*

Un comique,
En son genre, unique,
Célèbre dans le monde entier,
Ce fut assurément Potier.

Ce grand artiste est légendaire
Pour moi qui ne l'ai pas connu;
Mais le sort me rend solidaire
De sa gloire, c'est convenu;
En vers je vais le mettre à nu.
Heureux si je parviens à peindre
Son insaisissable talent,
Que peu d'autres surent atteindre,
Quoi qu'en ait dit maint postulant.
 Un comique, etc.

A Paris, Potier vint au monde
Aux trois quarts du siècle dernier;
Jeune encore il jeta sa sonde
Dans l'armée où, simple troupier,
Il ne cueillit aucun laurier.
Répudiant l'art militaire,
L'exercice quotidien,
Ne voulant pas être notaire,
Il se sentit comédien.
 Un comique, etc.

Bientôt dans des piécettes drôles,
Faisant florès en ce moment,
Il obtint quelques petits rôles,
Et les remplit soigneusement,
Sans éclat, mais très finement.

Ah ! ce n'était pas là son rêve,
Ni des emplois selon son gré ;
Il voulait ceux où l'on enlève
Le public par son feu sacré.
> Un comique, etc.

Ce fut d'abord en Normandie,
Puis en Bretagne, *et cætera*,
Que, dans la haute comédie,
Soudainement il se montra,
Et hardiment s'aventura.
Le renom qu'il eut en province,
Fit dans son jeu tomber l'atout ;
Et son succès n'étant pas mince,
On voulut l'engager partout.
> Un comique, etc.

Arrivé jusqu'à ce pinacle,
Il regretta les boulevards,
La Capitale où le spectacle
Brille au milieu de tous les arts,
Et tire les plus beaux pétards...
Brunet, qui dirigeait la scène
Des Variétés, l'appela,
Et c'est sur les bords de la Seine
Que Potier trouva son vrai *la*.
> Un comique, etc.

Par une abnégation rare,
Brunet cède le premier rang
A Potier, qui vite accapare
Les rôles de ce vétéran,
Bien qu'entr'eux tout fût différent.
En vérité, c'était *Jocrisse*
Se substituant un Pierrot,
Rêveur profond, plein d'artifice,
Un peu farceur, mais jamais trop.
 Un comique, etc.

C'est en perruquier qu'il débute,
Dans le rôle de *Maître André;*
La façon dont il l'exécute,
Peigné, frisé, rasé, poudré,
Rend son avenir assuré.
Dans *Pomadin*, dans *De la Flûte*
Il fut bombardé de bravos.
Ce Potier n'eut pas une chute,
Quelle chance! dans ses travaux!
 Un comique, etc.

Citons *Mimi* — l'enfant prodigue —
Désaccords, *Pinson* et *Croûton*,
Rôles où Potier, sans fatigue,
Changeait de mimique et de ton,
En soufflant dans son mirliton.

Mais sa délicate poitrine
N'exhalant que de faibles sons,
Il recourait à sa narine
Pour dire ses folles chansons.
 Un comique, etc.

Froid au début, dans la mêlée
Il se jetait à corps perdu,
Et, grâce à sa verve endiablée,
L'effet le plus inattendu
Était, à point, toujours rendu.
Songeant au *Bénéficiaire*,
A *De Bois-Sec,* à *Mirliflor,*
Il est plus d'un octogénaire
Qui de ces types rit encor.
 Un comique, etc.

Quand Potier quitta son théâtre,
Pour lui la *Porte-Saint-Martin,*
Endroit très rarement folâtre,
Encaissant un maigre butin,
Ouvrit sa porte au gai potin.
Dans *Les Petites Danaïdes,*
Potier fut le père *Sournois*
Qui veut que ses filles timides
Tuent leurs maris en tapinois.
 Un comique, etc.

Détailler tout le répertoire
Dans lequel il fut applaudi,
Cela serait la mer à boire ;
Sarcey, le critique hardi,
En resterait abasourdi.
Un seul mot : des défauts physiques
A Potier réussirent bien ;
Mais combien, surtout des comiques,
Sans défauts n'eussent été rien !

Un comique,
En son genre, unique,
Célèbre dans le monde entier.
Ce fut assurément Potier.

<div style="text-align: right;">Jules MONTARIOL,
Membre honoraire.</div>

PRÉVILLE

DUBUS (Louis-Pierre)

Air *du Charlatanisme*.

Je vous ai chanté Taconnet
Souffleur, auteur, acteur comique ;
Et, d'ailleurs, comme il convenait,
J'en ai fait un éloge épique.
Mais, l'autre jour, en écrivant
Quelques couplets de vaudeville,
Une voix m'a surpris rêvant
Et m'a dit d'un ton émouvant :
— « Personne n'a chanté Préville ! »

Messieurs, je ne le puis nier,
Cette voix a touché ma fibre ;
Et, n'ayant plus qu'à me fier
A ma muse de membre libre

J'ai rassuré, de tout mon cœur,
La voix qui n'était pas tranquille...
Et c'est pourquoi, d'un air vainqueur,
Je viens vous demander qu'en chœur
Nous chantions tous le grand Préville !

Donc, en dix-sept cent vingt et un,
Naquit, à Paris, Dubus Pierre ;
Ses parents d'un accord commun
Lui choisirent une carrière :
Enfant de chœur il débuta ;
Mais comme il était indocile,
Dans une étude on le planta ;
A l'improviste il la quitta,
Et prit le fameux nom : Préville.

Sous ce nom qu'il garda toujours,
Il quitta les bords de la Seine
Avec de joyeux troubadours
Qui le formèrent à la scène.
Mais ses succès dans maints endroits
Connus de notre grande ville
L'y rappelèrent, que je crois,
En dix-sept cent cinquante-trois...
Et Paris acclama Préville !

Ce fut de l'admiration
Pour cet acteur incomparable
Qui provoquait l'émotion
Aussi bien que le rire aimable.
S'il devait jouer *Figaro*
Dans l'âpre *Barbier de Séville*,
Pour retenir un numéro
On s'écrasait presqu'au bureau.....
— On eût tué pour voir Préville !

Comique et très spirituel,
Tour à tour naïf, pathétique,
Il brillait par le naturel,
La chaleur, la grâce mimique.
Quelque rôle qu'il eût tenu,
Son talent était si fertile
Qu'il obtint toujours — c'est connu —
Le succès le plus soutenu...
— On n'égalera pas Préville !

Durant trente ans, il tint Paris
Sous un charme vraiment sublime.
Son talent n'avait pas de prix ;
Il en fut, hélas ! la victime.

On abusa par trop de lui,
Et son cerveau devint débile.....
Il s'est éteint, mais il a lui
D'un éclat qui fait aujourd'hui
L'auréole du grand Préville !

<div style="text-align:right">Albert MICHAUT,
Membre libre.</div>

PROVOST

Air de *la Sentinelle*.

Sur notre liste, un nom fut oublié
Dont bien des gens regretteraient l'absence,
Celui d'un maître auquel je suis lié
Par le devoir et la reconnaissance;

Un demi-siècle il a su porter haut
Notre drapeau qu'il honore et relève ;
 Au professeur l'homme équivaut,
 J'ai nommé Jean-François Provost.
 Madame Allan fut son élève,
 Son élève.

Parisien, né de parents heureux,
Jeune homme, il fit de sévères études,
Mais le commerce était loin de ses vœux,
Il se sentait bien d'autres aptitudes :
C'était le temps où Talma, de son nom,
Grisait Paris !... L'imiter fut son rêve !
 Être *Oreste*, *Horace* ou *Néron !*
 Sévère, *Auguste*, *Agamemnon !...*
 Il eut Beauvallet pour élève.

Mais son visage au profil des héros
Ne prêtait pas une ligne tragique ;
Peu de soldats deviennent généraux.
César déchu prit un emploi comique.
Et le malheur de ses premiers essais
Finit alors, son aurore se lève ;
 Il va, de succès en succès,
 Aller au Théâtre-Français,
 Et Got deviendra son élève.

De l'Odéon, il suit son directeur
Au boulevard ; son étoile le guide :
Le romantisme est en pleine faveur,
Il lui fournit l'appui d'un jeu solide.
Il fait honnir *Sir Hudson*, *Sainte-Croix*,
Plaindre d'*Henri* le pauvre porte-glaive ;
 Simple artisan ou fou des rois,
 Aux bravos il a tous les droits...
 Delaunay sera son élève.

Enfin admis dans la grande maison,
Temple de l'art dont Molière est le maître,
Il va briller comme en pleine saison,
Et son talent, plus grand va nous paraître.
Qu'il joue *Arnolphe*, *Argan*, *Chrysale*, *Orgon*,
Il semble, en lui, que le type s'achève,
 Ample et complet dans *Harpagon*,
 Tour à tour âpre, gai, bougon...
 Thiron, d'ailleurs, est son élève.

Musset en fait un *Van Buch* idéal,
Maquet-Lacroix un *Claude* inimitable,
Émile Augier un parfait *Maréchal*,
Léon Laya son *Marquis* admirable :

Il a du moins laissé derrière lui
Maint souvenir que son seul nom soulève;
Il peut braver le temps qui fuit...
J'en devais parler aujourd'hui ;
J'ai l'honneur d'être son élève,
Son élève !

<div style="text-align:right">SAINT-GERMAIN,
Membre titulaire.</div>

PROVOST (1)

Air : *Non licet omnibus adire Corinthium.*

Je ne parlerai pas de ses jeunes années,
Bien que son avenir parût déjà certain,
Car de réels succès il les vit couronnées
A l'Odéon, avant la Porte-Saint-Martin.

(1) Le nom de Provost ne figurant pas sur la liste des *Mots donnés*, deux membres du Caveau se sont rencontrés sur le même sujet. Nous croyons juste de publier les deux chansons.

Dès qu'en se l'attachant, *la maison de Molière*
Lui permit des essais, dans un emploi nouveau,
Ce fut au premier rang qu'alors la presse entière
Plaça le débutant qui se nommait Provost.

Qui de vous ne l'a vu, dans *Chrysale* ou *l'Avare*,
Donner un libre essor à son jeu magistral ;
Et restant naturel (ce mérite si rare !)
Porter au plus haut point le talent théâtral ?
Dans l'oncle du *Duc Job*, malgré sa fantaisie,
De la vulgarité redoutant le niveau,
Il conserva toujours un grain de poésie,
L'artiste distingué qui se nommait Provost.

Il créa le Préfet, dans *Bataille de Dames*,
Avec autant d'esprit, de maintien élégant,
Qu'il se montrait bouffon dans *l'Ecole des Femmes*,
Et sot dans le malade imaginaire *Argan*.
Son Monsieur *Maréchal* est resté légendaire !
Dandin, Orgon, Van Buck, Mathieu, l'extra dévot,
Sont autant de joyaux, qu'en maître lapidaire,
Tailla le fin diseur qui se nommait Provost.

D'élèves excellents il fit une pléiade,
Que les vrais amateurs longtemps applaudiront.
Parmi les plus aimés, dans cette myriade,
Je veux en citer deux : Saint-Germain et Thiron,

Dont le parfait talent, qui souvent le reflète,
Est l'œuvre des conseils de son puissant cerveau,
Et fait apprécier à sa valeur complète
L'éminent professeur qui se nommait Provost.

Dans cet art du théâtre, attrayant à connaître,
Mais où tant d'appelés ne sont jamais élus,
L'artiste dont je parle était deux fois un maître ;
Nous cherchons son pareil et ne le trouvons plus !
De nos acteurs fameux quand nous traçons l'histoire,
Me rappelant celui qui sur beaucoup prévaut,
J'offre ce souvenir à l'illustre mémoire
Du grand comédien qui se nommait Provost !

<div style="text-align:right">

Eugène GARRAUD,
Membre titulaire.

</div>

RAVEL

AIR : *On dit que je suis sans malice.*

C'est dans la cité bordelaise
Que Ravel, en mil huit cent seize,
Naquit d'un père maquignon
Qui pour tout bien laissa son nom.
Dès qu'il eut quitté la grammaire,
On en fit un clerc de notaire.
Déjà son penchant naturel
Au théâtre entraînait Ravel.

Il fit ses débuts en province,
Et si son pécule était mince,
Gros son bagage théâtral.
Il jouait les rôles d'Arnal.

Mais quand il vint au Vaudeville
Débuter dans la grande ville,
Ce fut un talent personnel
Qu'à Paris révéla Ravel.

C'est au Palais-Royal ensuite
Qu'entra Ravel ; sa réussite
Commença du jour où Dormeuil
Dans sa troupe lui fit accueil.
Vingt ans le public vint s'ébattre
Et l'applaudir à ce théâtre.
Le Gymnase lui fit appel
Et c'est là que finit Ravel.

Aussi son répertoire est riche.
Les maîtres du rire : Labiche,
Duvert, Lambert-Thiboust, Grangé,
Ont pour lui finement forgé.
Ils ont écrit pour lui les rôles
Les plus joyeux et les plus drôles.
Quel collaborateur réel
Pour un auteur était Ravel !

Est-il besoin que je redise
Le Caporal et la Payse,
Ou, comme dans *le Tourlourou*,
C'est le légendaire pioupiou ;

Comment dans *Edgard et sa bonne*
La grosse Aline le boutonne. (1)
Qu'il était gai, fin, naturel
Et désopilant, ce Ravel !

Si je voulais donner la liste
De tous les rôles de l'artiste,
Il faudrait, pour être complet,
Un article au lieu d'un couplet.
Il ne faut point qu'ici j'oublie
Chapeau de paille d'Italie :
Fadinard, le plus personnel
Des rôles créés par Ravel.

Il fut par son jeu, sa mimique,
Le type du parfait comique.
Dialoguer avec le public,
Nul plus que lui n'en eut le chic.
De quelle façon familière
En scène il causait au parterre.
Quel acteur gai, fin, naturel,
Etait cet excellent Ravel !

(1) Aline Duval qui créa, au Palais-Royal, le rôle de Florestine, dans *Edgard et sa bonne*.

Corps fluet, petite stature,
Cheveux plats, riante figure,
Œil vif, clignotant avec art,
Large rictus, ton nasillard,
Tête en pointe, en avant penchée,
Tournure leste et déhanchée,
Tout en lui gai, fin, naturel,
Tel est le portrait de Ravel.

Je suis mon siècle et désapprouve
Les gens dont l'esprit chagrin trouve
Que de leur temps tout était mieux ;
Mais sans être sentencieux,
Je déclare que je préfère
Au naturalisme vulgaire
Le genre gai, spirituel,
Du répertoire de Ravel.

<div style="text-align:right;">A. VACHER,
Membre titulaire.</div>

RÉGNIER

—

Air *des Deux Gendarmes*

De cent auteurs de comédies
Les ombres bordaient l'Achéron,
Et de ses rives attiédies
Guettaient la barque de Caron.
L'une dit : « Régnier qu'il amène
» Était l'honneur de ma maison ! »
— « Beaumarchais, s'écria Sedaine,
» Beaumarchais, Molière a raison ! »

« Il nasillait, dira l'histoire,
» Mais le spectateur fasciné
» L'admirait dans mon répertoire,
» Dans *Sganarelle* et *Gros-René*;

» Un *Scapin* qui si bien nasille,
» Je n'en vois plus à l'horizon ! »
— « Beaumarchais, risqua Mallefille,
» Beaumarchais, Molière a raison ! »

« Que de grâce et de fantaisie
» Il savait mettre dans *Crispin*,
» Dans *Mercure* empêchant Sosie
» De réveiller trop tôt Jupin,
» Dans *l'Intimé* qui ne termine
» Qu'en toussant sa péroraison ! »
— « Beaumarchais, remarqua Racine,
» Beaumarchais, Molière a raison ! »

« Qui plus haut que lui des modernes
» Fit jamais flotter l'étendard ?
» Humbles cœurs, héros subalternes,
» Vive *Jean !* Bravo, *Balandard !*
» Point n'est besoin qu'*Oscar* exhibe,
» Pour nous charmer, titre et blason ! »
— « Beaumarchais, fit observer Scribe,
» Beaumarchais, Molière a raison ! »

« Souvent il faisait dans le drame
» Rire et pleurer en même temps :
» Dans *Julien* sauvant sa femme,
» Dans *Noël* aux espoirs constants,

» Dans *Dumont* dont le cœur incline
» A pardonner la trahison ! »
— « Beaumarchais, murmura Delphine, (1)
» Beaumarchais, Molière a raison ! »

« Que de défaites épargnées
» Par lui seul aux auteurs français !
» Combien de batailles gagnées
» Par qui craignait un insuccès !
» Ah ! plus d'un dont le nom s'impose,
» Sans lui passait pour un oison ! »
— « Beaumarchais, gémit tout bas... *Chose*,
» Beaumarchais, Molière a raison ! »

« A la voix, qui trop tôt s'est tue,
» De cet émule convaincu,
» Paris a dressé ma statue
» Non loin des lieux où j'ai vécu :
» Pour fêter le confrère habile (2),
» Cueillons les fleurs de ce gazon ! »
— « Beaumarchais, cria d'Harleville,
» Beaumarchais, Molière a raison ! »

(1) Delphine de Girardin, auteur de *La Joie fait peur*.
(2) Régnier a signé quelques bonnes pièces, notamment *La Joconde*

— « Morbleu ! qui prétend le contraire ? »
Dit Beaumarchais roulant les yeux.
« Dans mes chefs-d'œuvre on l'a vu faire
» Ses débuts comme ses adieux :
» C'était des *Figaro* qu'on cite
» Le meilleur, sans comparaison ! »
— « Beaumarchais, conclut cette élite,
» Beaumarchais, vous avez raison ! »

<div style="text-align:right">Henri RHÉNI.
Membre titulaire.</div>

ROUVIÈRE

Air de *Non licet omnibus adire Corinthum.*

J'ai gardé dans mon cœur l'impression profonde
Qu'un soir je ressentis, c'était à l'Odéon :
J'entre, la salle est belle et le public abonde ;
On savait que l'auteur portait un très grand nom.

Et ce soir-là c'était de l'œuvre, la première !
Tout le monde des arts, tout Paris était là,
L'acteur fut simple et grand, il s'appelait Rouvière,
La pièce était de Sand, c'est *Maître Favilla*.

J'ai gardé dans mon cœur l'impression profonde
Qu'un soir je ressentis, c'était à la Gaîté ;
Un drame de Dumas, c'est l'esprit, la faconde,
Et toujours l'intérêt à pleines mains jeté.
On parlait d'un acteur, d'allure singulière,
Puisant tous ses effets dans l'étrange et le neuf.
Cet acteur plein de fougue on l'appelait Rouvière :
Dans *la Reine Margot* il jouait *Charles Neuf*.

J'ai gardé dans mon cœur l'impression profonde,
Qu'un soir je ressentis, au vieux Cirque attiré :
C'était un bénéfice. Hélas ! que peu de monde !
La salle était déserte, et j'en aurais pleuré.
Le rideau se leva ; le vide, à la lumière,
Fit voir au pauvre acteur son désastre complet,
Pourtant, il fut sublime ! Il s'appelait Rouvière,
Et ce soir-là Rouvière interprétait *Hamlet !*

CHARLES VINCENT,

Membre titulaire, président.

SAINT-ERNEST

AIR : *Ne raillez pas la Garde citoyenne.*

De Saint-Ernest vous voulez la peinture.
Mais, en son temps, j'étais jeune, et, vraiment,
J'ai peur de faire une caricature,
Quand je voudrais faire un portrait charmant.

Je m'exécute, en saluant l'artiste
Qui, dès l'enfance, au théâtre aspira,
Et fut un jour le premier de la liste,
Qu'à l'Ambigu l'amateur admira.

Saint-Ernest fit de mauvaises études
Dans Orléans de même qu'à Clermont;
Il se vantait de ses inaptitudes
Pour le latin, le grec, ce rodomont !

Ce qu'il aimait, et de toute son âme,
C'était le drame avec ses noirs tourments,
Le peuple ému qui de douleur se pâme,
Et les sanglots échappés par moments !

Il lui fallut de la persévérance
Pour arriver, mais il avait au cœur
L'élan, la foi que donne l'espérance
De devenir au combat le vainqueur !

Etudiant, professeur détestable,
Aide-maçon, copiste chez Talma,
Il eut le sort de l'âne de la fable,
Mais sans périr, car Lyon l'acclama !

Oui, c'est bien là que montant sur les planches,
Il débuta dans le drame d'*Hamlet;*
Pourpoint au dos et dentelles aux manches,
Il produisit un assez grand effet.

Mais vite las de la froide province,
Où le bourgeois s'endort dans son fauteuil,
Et mécontent d'un succès un peu mince,
C'est vers Paris que vogua son orgueil.

Il y joua les victimes cloîtrées
Au boulevard, puis Méphistophélès
Au Panthéon, et de ces deux soirées
On se souvient, tant il y fit florès !

Il recourut alors jusqu'à Grenoble,
Mais ce théâtre était trop exigu ;
Il y tenait l'emploi de père noble,
C'est celui-là qu'il tint à l'Ambigu !

On l'applaudit dans l'Honneur de ma Fille,
Dans Glénarvon, le curé Mérino ;
Dans Héloïse et Abeilard il brille,
De ses progrès les journaux sont l'écho !

Il joue encor le Facteur et Lazare,
Gaspardo, puis Cosme de Médicis,
Et par son jeu, sans cesse il accapare
L'émotion qu'on ressentait jadis !

C'était alors le beau temps du théâtre ;
L'acteur guettait le lever du rideau,
Car chaque soir un public idolâtre
De bons bravos lui faisait le cadeau !

Et c'est ainsi, surnommé le terrible,
Qu'à l'Ambigu triompha Saint-Ernest,
Touchant toujours cette corde sensible
Qu'a le Français, de l'Occident à l'Est !

Voilà, Messieurs, ce que dans ma mémoire
J'ai recueilli sur l'artiste donné :
De Saint-Ernest l'exemple est méritoire,
Car pour le drame il fut passionné !

<p style="text-align:right;">A. DE FEUILLET,
Membre titulaire.</p>

SAMSON

—

Air : *Les cinq Codes que je me flatte.*

Le premier théâtre de France
C'est bien le Théâtre-Français.
Pour l'acteur, la grande espérance
Est d'y compter quelques succès.
Celui que le hasard me donne
En fit une large moisson,
Et depuis vingt ans je fredonne :
On n'a pas remplacé Samson.

Sa voix, nasillarde et vulgaire,
Il avait su la transformer ;
Impérative, elle était claire,
Même, au besoin, savait charmer.

Il ne faudrait pas en induire
Qu'il avait d'un Duprez le son ;
Mais dans l'art si fin du bien dire
On n'a pas remplacé Samson.

Sa science était si complète
Que, dissimulant sa raideur,
Rien que d'un mouvement de tête,
Il prenait et taille et grandeur.
Sous l'allure bourgeoise, en somme,
D'un geste à donner le frisson,
Il se montrait fier gentilhomme...
On n'a pas remplacé Samson.

C'était un écrivain aimable,
Ainsi qu'un aimable causeur ;
S'il fut un acteur admirable,
Quel admirable professeur !
Dans cet art, si haut il s'élève
Que tous recherchent sa leçon ;
Rachel même fut son élève.....
On n'a pas remplacé Samson.

Aux pôles de l'art dramatique,
Dans notre siècle, on a pu voir
Frédérick : génie éclectique,
Et Samson : comble du savoir.

Nous qui l'avons su reconnaître,
Gravons sur un même écusson :
On n'a pas remplacé Lemaître !
On n'a pas remplacé Samson !

<div style="text-align:right">PIERRE PETIT et CHARLES VINCENT,
Membre associé. Membre titulaire, président.</div>

TACONNET

Air *du Charlatanisme.*

En dix-sept cent trente naquit
Un artiste de grand génie
Qui — comme tous, hélas ! — n'acquit
Que fort peu d'argent dans sa vie.
Son père — un menuisier, dit-on —
Qui ne cultivait pas le *trope*,
Et qui, pour son cher rejeton,
Cherchait un métier de bon ton,
Lui mit en mains une varlope.

Taconnet, sans goût, sans effroi,
Prit cet instrument de misère
Et, dans les ateliers du roi,
Fit des copeaux comme son père.
Mais, un jour, lâchant son rabot
Et son tablier d'ébéniste,
Il rajusta son fin jabot
Et, désirant être « cabot, »
Il se fit d'abord machiniste.

C'est ainsi qu'au Grand-Opéra
Il fit ce métier mécanique,
Et qu'un peu plus tard, il entra
Souffleur à l'Opéra-Comique.
Là, son esprit observateur
S'affina d'exquise manière,
Et Taconnet devint auteur,
Puis, se révéla comme acteur,
Suivant les traces de Molière.

L'Opéra-Comique, longtemps,
De son souffleur joua les pièces ;
Ce qui plongeait les assistants
Dans les plus profondes liesses.

Car le genre de Taconnet
Etait grivois et même leste :
On y voyait plus d'un bonnet
Franchir les moulins.... qu'on connaît,
Et... je ne parle pas du reste.

Ce fut chez Nicolet, (1) enfin,
Que notre artiste, en pleine vogue,
Déploya son talent si fin,
Si fameux dans le dialogue.
Préville — un homme du métier —
Le trouvant si vrai dans ses rôles,
Disait que dans un savetier
Il n'avait rien du cordonnier...
Piquant éloge et des plus drôles !

Taconnet, en fécondité,
Égala nos auteurs d'élite :
De lui seul il fut édité
Quatre-vingts pièces de mérite.
Citons entr'autres : « *Les Aveux,*
» *Le Déménagement du Peintre,*
» *La Mort du Bœuf-gras...* » Je ne peux
Vous en dire autant que je veux...
Car il me faut rimer en *eintre*.

(1) Directeur du Théâtre fameux du boulevard du Temple.

En tant qu'acteur il excellait
Dans l'homme du peuple et l'ivrogne,
Et, pour être encor plus parfait,
Il buvait — à rougir sa trogne.
Il ne quittait plus Ramponneau
Et s'il se fâchait, je vous jure
Qu'il disait : « Cré nom d'un tonneau,
» Je te hais comme un verre d'eau !... »
— C'était sa plus cruelle injure ! —

Un jour que — malade à crier
Et couché dans l'Hôtel-Dieu même —
On voulait réconcilier
Son âme avec l'Être suprême,
Il dit : « Mais, le Grand Éternel
» Est très bien avec ma personne,
» Puisqu'il m'a donné, — c'est réel, —
» Une place dans son *Hôtel*,
» Vous voyez bien qu'il me pardonne. »

Enfin il mourut épuisé
A quarante-quatre ans à peine.
Tous ses excès l'avaient usé,
— Il partit sans remords ni peine —

Et le distique qu'on connaît
D'un cynique historiographe :
« Dans trop d'eau s'éteint Poinsinet
» Et dans trop de vin Taconnet, »
Fut, pour lui, la seule épitaphe !

<div style="text-align:right">Albert MICHAUT,
Membre libre.</div>

TALMA

—

Air : *Elle aime à rire, elle aime à boire.*

Le sort, en nos jeux poétiques,
Assigne à mes légers pipeaux,
Après le roi des végétaux,
Le premier des acteurs tragiques.
J'ai chanté l'arbre que forma
Nature en veine de prodige :
Amis, puisque le sort l'exige,
Célébrons aujourd'hui Talma.

Paris fut sa ville natale.
A dix ans son jeune talent,
Dans un rôle de Tamerlan,
Fit merveille à la Capitale.
Du jour où l'enfant se pâma,
Sur l'humble scène d'une école,
Il eut au front son auréole
Et notre pays son Talma.

A vingt ans on le voit paraître
Dans Séide de Mahomet,
Où le débutant nous promet
Ce que tiendra plus tard le maître.
Par degrés il se transforma :
Au comble de ses destinées,
Le travail avec les années
En fit notre divin Talma.

Il eut tout, le grand interprète,
L'amour, la probité de l'art,
L'apothéose du regard
Et l'autorité d'un poète.
C'est ainsi qu'il accoutuma
Paris à la toge romaine ;
Dans l'empire de Melpomène,
Tout cédait aux lois de Talma.

Avec le cœur d'un vrai grand homme,
Il aima jusques au tombeau
Chénier, David et Mirabeau,
Gens aussi de l'ancienne Rome.
Du beau feu qui les anima
Il ressentait la noble flamme ;
Deux mots résument sa belle âme :
Art et France, voilà Talma !

Au temps où triomphaient nos armes,
Weimar le vit plus d'une fois
« Devant un parterre de rois »
Au génie arracher des larmes.
Là, le monde entier l'acclama ;
Ceci, Français, est de l'histoire :
Ce fut encore une victoire,
Mais le héros en fut Talma.

Hélas, plus tard la pauvre France
Connut à son tour le vainqueur
Et de l'artiste au noble cœur
Dieu seul alors sut la souffrance.
Que de fois il vous exprima,
Accents de la douleur suprême !
Que de fois ton silence même
Nous a vengés, ô grand Talma !

En attendant les représailles,
Quand mourut Talma, tout Paris
Lui-même à ses restes chéris
Fit de splendides funérailles.
Dans quels regrets il s'abîma,
Les anciens le disaient encore :
C'est ainsi qu'un peuple s'honore,
C'est ainsi qu'on pleure un Talma !

Artiste sublime et fidèle
A l'art comme à la liberté,
Aux fils de la noble cité
Qu'il serve longtemps de modèle !..
Puisse la France qu'il aima
Toujours d'une ardeur si profonde,
Jouer sur la scène du monde,
Un rôle digne de Talma !

<div style="text-align: right;">

HENRI DE VIRE,
Membre correspondant.

</div>

ALCIDE TOUSEZ

—

Air : *Bouton de rose*

Dans ma jeunesse,
J'adorais le Palais-Royal,
Et mon cœur était en liesse,
Quand je m'en payais le régal,
Dans ma jeunesse.

A ce théâtre,
Que d'artistes de premier choix !...
Chaque soir, la foule idolâtre
Les rappelait deux ou trois fois,
A ce théâtre.

Troupe joyeuse !
Il me semble vous voir encor ;
J'entends votre voix cascadeuse,
Tousez... Sainville .. Levassor...
Troupe joyeuse !...

Tousez Alcide
N'était, certes, pas le meilleur ;
Mais il avait un nez splendide
Et spéculait sur sa laideur,
Ce cher Alcide !

La tragédie
Avait eu son premier amour ;
Mais, reconnaissant sa folie,
Il lâcha, devant plus d'un four,
La tragédie.

A Montparnasse,
Jouant les Odry, les Vernet,
Il se fit bien vite une place,
Et son succès devint complet
A Montparnasse.

Succès oblige,
Il arrive au Palais-Royal ;
On l'acclame jusqu'au vertige
Avec son accent guttural ;
Succès oblige.

Aux *Trois Dimanches*
Il était, pour moi, le premier ;
Je le vois, les poings sur les hanches,
Nous chantant : « Pas même un dénier
» Pour mes dimanches ! »

Il fallait rire
A chaque couplet qu'il chantait.
Il avait sa façon de dire ;
Sa voix éraillée épatait,
Il fallait rire !

Ses nombreux rôles
Atteignent cent quarante au moins ;
Ils étaient tous plus ou moins drôles,
Mais il relevait par ses soins
Ses moindres rôles.

Sa réussite
Était due à son naturel ;
Il obtenait par ce mérite,
Plus que par un talent réel,
Sa réussite.

Par sa conduite
Il s'acquit l'estime de tous.
La mort nous l'enleva trop vite,
Il méritait un sort plus doux
Par sa conduite !

A sa mémoire
Le Caveau voulait des couplets ;
Ceux-ci feront peu pour sa gloire,
Mais, tels qu'ils sont, acceptez-les...
A sa mémoire !

<div style="text-align:right">

Hip. FORTIN.
Membre correspondant.

</div>

VERNET

AIR : *Je loge au quatrième étage*

Comme du théâtre mon père
Etait un amateur fervent,
Aux Variétés, d'un parterre
Il me régalait bien souvent.
C'est là, je m'en souviens encore,
Que près d'Odry, du vieux Brunet,
D'Esther et de la grosse Flore,
J'ai vu jouer l'acteur Vernet.

S'il avait seize ans, c'est à peine,
Que, débutant dans un boui-boui,
De son talent précoce en scène
Tout le public fut ébloui.

Or un soir, Potier dans la salle
Se trouve et lui, qui s'y connaît,
A son directeur le signale,
Et lui fait engager Vernet.

Confiné dans l'emploi modeste
Des utilités, cependant,
Dans l'ombre, sans se plaindre, il reste ;
Sûr de l'avenir, il attend.
Aussi quand sonne la retraite
Pour ses aînés, Potier, Brunet,
Au théâtre où sa place est faite,
Qui leur succède ? C'est Vernet,

Sa naïveté sans bêtise,
Son comique élégant et fin,
Rappelaient, dans leur forme exquise,
Mais en mieux, Brunet, Tiercelin.
De *Jean-Jean*, le conscrit rustique,
Dans la peau même il s'incarnait,
Et dans le savetier *Manique*
Tout Paris courait voir Vernet.

En *madame Pochet* épique,
Il sut, dans l'*Ours et le Pacha*,
Egaler d'Odry le comique,
Sans qu'en la charge il trébuchât.
Changeant de masque et de tournure
A chaque rôle qu'il tenait,
On pût voir, différents d'allure,
Trois bossus, créés par Vernet.

Contre la douleur intrépide,
D'une cruelle infirmité, (1)
Avec *Mathias l'invalide*,
Il se fit une qualité.
Ce fut sa dernière victoire ;
De lauriers elle couronnait
La carrière pleine de gloire
Du grand comédien Vernet.

<div style="text-align:right">

J. FUCHS,
Membre titulaire.

</div>

(1) La goutte.

FEU BERNARD-LÉON

A

MESSIEURS DU CAVEAU

(*Des Champs-Elysées au café Corazza,
par petite vitesse*)

—

AIR : *Tout le long de la rivière.*

Puisque nul de vous, je le voi,
Ne veut faire un couplet sur moi,
Voulez-vous, Messieurs, me permettre
De vous envoyer cette lettre ?
Elle vient, certes, d'assez loin ;
Daignez l'accueillir avec soin.
D'avance ici, messieurs, je vous rends grâce,
Mais dans vos chansons je demande une place,
Oui, dans vos chansons je veux ma place.

C'est le lot des acteurs, messieurs,
De ne rien laisser après eux.

Ceux que jadis j'ai fait bien rire
Ne sont plus là pour vous le dire ;
Ils ont tous rejoints leurs aïeux
Au purgatoire ou dans les cieux.
Mon vieil esprit pour vous franchit l'espace ;
Je voudrais chez vous une modeste place,
Je voudrais une modeste place.

A mon âge, se rajeunir,
C'est bête, j'en puis convenir.
Aujourd'hui mon nombre d'années
Est de cent une bien sonnées.
Adolescent, je devenais
Secrétaire de Beaumarchais.
Dans mon emploi j'acquis un peu d'audace ;
Au nom de ce maître, accordez-moi ma place,
Dans votre recueil faites-moi place !

Afin de m'enseigner les lois,
Un avoué me prit, je crois ;
Mais, — Cujas reçois mes excuses ! —
Je jouais « au Boudoir des Muses » (1)

(1) Théâtre bâti rue Vieille-du-Temple sur l'emplacement du couvent des Filles du Calvaire.

Mes goûts y voyaient leur chemin ;
Mon père m'opposa l'hymen.
J'étais épris, j'oubliai ma disgrâce.
Messieurs les maris, allons, faites-moi place,
Messieurs les maris faites-moi place !

Quoiqu' époux, je rêvais pourtant
Théâtre et succès éclatant.
A Versailles enfin je commence ;
A Bordeaux j'ai quelque importance ;
Bientôt le Gymnase naissant
M'offrit un sort intéressant.
Là, n'ai-je donc laissé la moindre trace,
Que l'on me refuse une petite place,
Dans votre recueil une humble place ?

Cinq ans plus tard, — car je chantais —
Vite, à Feydeau, je débutais,
Cette tentative inutile :
Me fit entrer au Vaudeville,
Comme acteur et co-directeur,
Et j'eus plus d'un succès flatteur.
De diriger, en trois ans, on se lasse,
Et l'artiste seul avait gardé sa place,
Seul, l'artiste avait gardé sa place !

J'eus des bravos auprès d'Arnal ;
Quel talent ! mais... quel animal !
Ce n'est pas qu'à moi, je le jure,
Qu'il a fait la vie un peu dure,
Et Varin me souffle à l'instant :
« Mon Dieu ! qu'il était embêtant ! »
N'éveillez pas cet ennui qui s'efface,
En me contestant une petite place,
Parmi vos acteurs une humble place !

Je fus de prendre la Gaîté,
Par un grand malheur, arrêté :
Un épouvantable incendie
Y vint jouer sa tragédie.
Reconstruite, je l'exploitai
Dans son vrai genre : la gaîté !
De mon avoir, là, s'engloutit la masse ;
A ce souvenir accordez une place,
A ce souvenir, oui, donnez place !

Je vins au théâtre Mourier (2)
Un moment encore briller ;
Mais veuf, isolé, sans courage,
Pourquoi m'imposer d'avantage ?

(2) Les Folies-Dramatiques.

Mon fils me tenait dans ses bras,
Quand aux bords, d'où l'on ne sort pas,
Dieu m'appela ! — Sur ce; je vous embrasse !
Messieurs du Caveau, m'accordez-vous ma place ?
Oui ? — Merci, Messieurs, je vous rends grâce !

<div style="text-align:right">Feu BERNARD,
dit : BERNARD-LÉON.</div>

TABLE DES MATIÈRES

Pages.

Asse (Émile), MEMBRE ASSOCIÉ

Ligier. 91

Bourdelin (Émile), MEMBRE TITULAIRE

Colbrun. 35
Mélingue . 98

Burani (Paul), MEMBRE TITULAIRE

Ferville . 45

L. Debuire Du Buc, MEMBRE CORRESPONDANT

Monrose. 102

Descors, MEMBRE ASSOCIÉ

Monvel . 106

Duplan (Stéphen), MEMBRE HONORAIRE

Marty. 95

Duprez (Gilbert), MEMBRE HONORAIRE

Lepeintre aîné, 79
Lepeintre jeune 81

Duvelleroy, MEMBRE TITULAIRE

Lassagne . 69

A. de Feuillet, MEMBRE TITULAIRE

Fechter . 39
Saint-Ernest . 143

Fortin (Hippolyte), MEMBRE CORRESPONDANT

Alcide Tousez 157

Fouache, MEMBRE HONORAIRE

Félix . 43

Fuchs, MEMBRE TITULAIRE

Bressant . 24
Klein . 64
Vernet . 161

Garraud (Eugène), MEMBRE TITULAIRE

Provost . 131

Grangé (Eugène), MEMBRE TITULAIRE

Brunet. 28
Grassot. 60
Odry. 116

Guérin (Léon), MEMBRE ASSOCIÉ

Arnal. 8

Hervieux (Léopold), MEMBRE LIBRE

Lafont . 66

Imbert (Eugène), MEMBRE LIBRE

Gil-Pérez . 56

Lacombe, MEMBRE ASSOCIÉ

Francisque aîné. 49

Lagoguée (Victor), MEMBRE HONORAIRE

Lesueur . 85

Michaut (Albert), MEMBRE LIBRE

Préville. 125
Taconnet. 149

Montariol (Jules), MEMBRE HONORAIRE

Potier. 119

Mouton-Dufraissé, MEMBRE TITULAIRE

Achard.. 3

Moynot (Lucien), MEMBRE HONORAIRE

Lekain .. 73

Murat (Georges), MEMBRE CORRESPONDANT

Levassor .. 88

Pierre-Petit, MEMBRE ASSOCIÉ

Samson.. 147

Quesnel (Charles), MEMBRE ASSOCIÉ

Beauvallet... 12

Rhéni (Henri), MEMBRE TITULAIRE

Régnier... 138

Roy (Alexandre), MEMBRE ASSOCIÉ

Geoffroy.. 52

Saint-Germain, MEMBRE TITULAIRE

Bocage.. 17
Boutin.. 21
Chilly.. 32
Numa.. 111
Provost... 128

Vacher (Albert), MEMBRE TITULAIRE

Ravel.. 134

Charles Vincent, MEMBRE TITULAIRE, PRÉSIDENT

Allocution. 1
Frédérick-Lemaître. 76
Rouvière 141
Samson. 147

De Vire (Henri), MEMBRE CORRESPONDANT

Talma. 153

Feu Bernard-Léon

A Messieurs du Caveau. 164

PARIS — IMPRIMERIE BREVETÉE V.ᵛᵉ ÉDOUARD VERT
29, rue N.-D.-de-Nazareth et passage du Caire, 12
Édouard JULES-JUTEAU, Représentant intéressé